碑帖导临

史晨前后碑

主编 江吟

西泠印社出版社

编者按

书法是我们中华民族的传统艺术，它博大精深、源远流长。随着社会的发展和人民生产、生活的需要，汉字的书体经过多次演变，从诡谲奇崛的甲骨文逐渐发展到苍茫浑厚的金文，再到规整匀净的篆书、严整肃穆的隶书、端庄成熟的楷书和连绵飞动的草书等多种书体。每种书体都有自己的艺术特色。行草书具有更为广泛的实用价值，能快写，又易识别，同时优秀的行草书作品，也具有极高的审美价值，如王羲之的《兰亭序》和孙过庭的《书谱》就分别是用行书和草书书写的。它们不但形体优美，而且意境高远。书家以娴熟的用笔技巧，精妙的笔法、塑造出完美多变的字体造型，营造出幽雅的意境，给人以美的感受。行草书在我国的书法艺苑中和书法史上都具有重要的地位。历史上各个时期出现了许多的行草书名家，留下了大量的优秀作品。

艺术技巧是书法创作的必要条件，它不仅是书家自身本质力量的一种外化和对象化，而且能充分体现创作者才能智慧的高低和创作能力的大小，影响着作品整体美的构成。书法学习的主要任务，一是学习范本的用笔技巧，二是学习范本的结字布白方法。我们学习笔法不仅仅是起、行、收笔处的运笔程式，笔法的目的是塑造线条质量，体现笔法自身的表现力，连接点画线条，使其间关系合理，以调整笔锋的状态。笔法的选择与线条质感直接相关，通过对笔触的分析，线条质感的判断，原作工具材料等客观因素的考查等为背景，通过点线轮廓将笔法还原到笔触面的笔锋着纸状态及决定笔锋的运笔动作层面，这样才能实现笔法的全过程。结构作为线条的框架，决定线条质量的有效程度，结构的审美是书家风格、品味、格调的反映。结构因时相传，更因时、因地、因书体风格而不同，但还是有其内在规律可循的。

本丛书选取古代具有代表性的篆、隶、楷、行、草书法帖，采用高科技最新数码还原专利技术，进行放大处理，放大而不失真。并有简体释文，供临习者和书法教学工作者作教学辅导和参考。对于书法教学工作者和具有一定基础的书法爱好者及初学者研习都不失为一本好书。对于书法教学工作者而言，由于原帖字普遍较小，对各种笔法和结构往往不太容易看清和理解，放大后，对帖中字每一个笔画的用笔细微之处如提按顿挫、方圆藏露、转折映带等的丰富变化都能清楚地看到，可以通过对笔画线条外轮廓的分析，还原其用笔过程。同时，对结构的比例、轻重、大小、疏密等也更为直观，更易分析和讲解。对学习者来说，一帖在手，不仅增加对帖的感性认识，而且对进一步理解技法有较大的帮助，让初学者少走弯路。

每种书体都有各自结字规律，每种帖都有自己的结字特色。我们对篆、隶、楷、行草书的结构规律进行全面梳理。总结出每种书体十二种结字原则，同一种书体中不同书家和碑帖又有自己的个性。十二种法则包括大部分的共性原则（对比原则）和少量个性原则。每个结构原则又选用字帖中的十二个字来『图说』这个结字原则。这些原则均出自历代书论经典著作，归类总结后集聚起来，根据每种帖的特征进行举例讲解，深入浅出，帮助出帖。

史晨前后碑

《史晨前后碑》又名《史晨碑》，两面刻，碑通高二百零七点五厘米，碑身高一百七十三点五厘米，宽八十五厘米，厚二十二点五厘米，无额。前碑全称《鲁相史晨奏祀孔子庙碑》，刻于东汉建宁二年（一六九）三月。十七行，行三十六字。末行字原掩于石座中，旧拓多为三十五字，新拓恢复原貌三十六字，字径三点五厘米。碑文记载鲁相史晨奏祭孔子的奏章。后碑全称《鲁相史晨飨孔子庙碑》，刻于东汉建宁元年（一六八）四月。十四行，行三十五至三十六字不等。原碑现在山东省曲阜市孔庙，故宫博物院藏拓本。

《史晨前后碑》为东汉后期汉隶走向规范、成熟的典型。碑字结体方整，端庄典雅。笔势中敛，波挑左右开张，疏密有致，行笔圆浑淳厚，有端庄肃穆的意度，其挑脚虽已流入汉末方棱的风气，但仍有姿致而不板滞。清朝方朔评《史晨碑》『书法则肃括宏深，沉古遒厚，结构与意度皆备，为庙堂之品，八分正宗也』。

折转趋扁

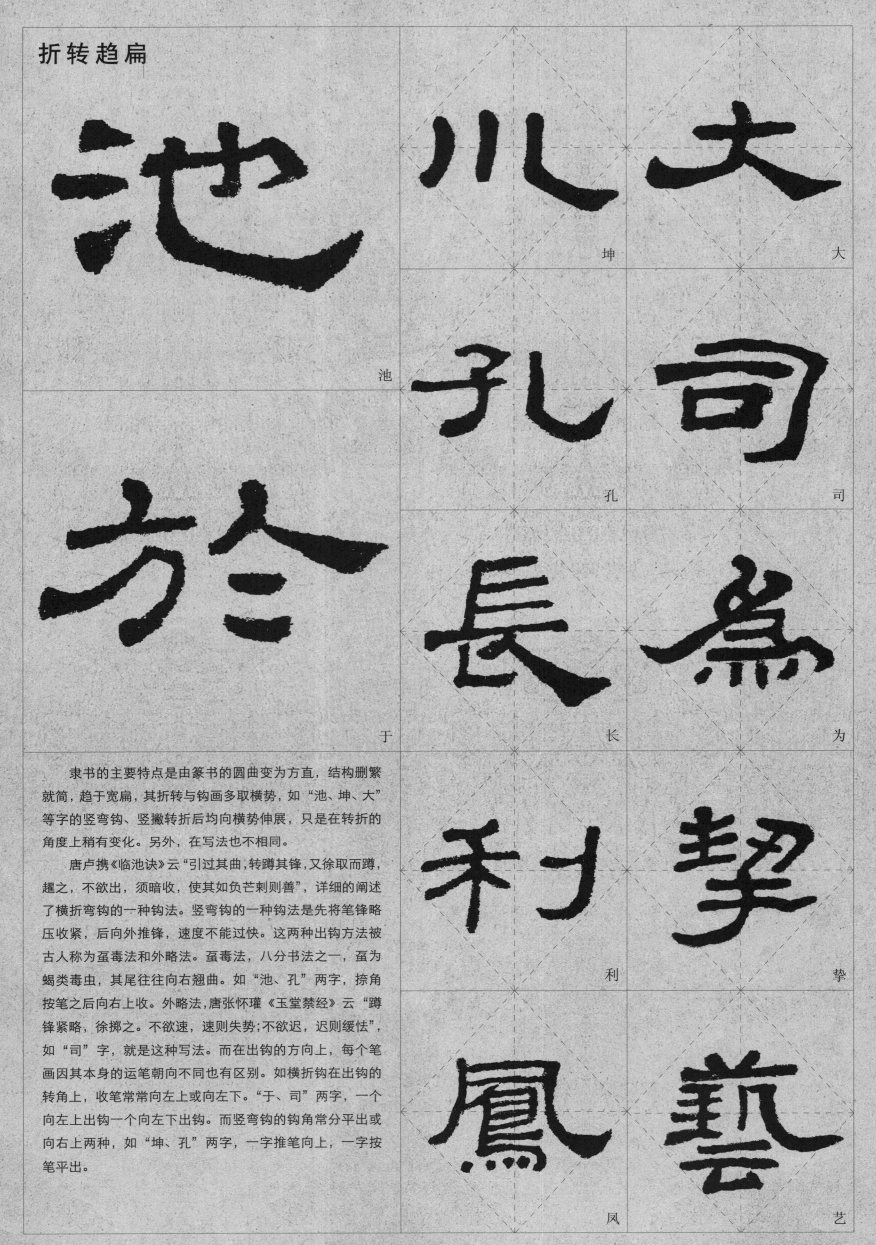

池　坤　大
于　长　为
　　利　挚
　　凤　艺
孔　司

隶书的主要特点是由篆书的圆曲变为方直，结构删繁就简，趋于宽扁，其折转与钩画多取横势，如"池、坤、大"等字的竖弯钩、竖撇转折后均向横势伸展，只是在转折的角度上稍有变化。另外，在写法也不相同。

唐卢携《临池诀》云"引过其曲，转蹲其锋，又徐取而蹲，趯之，不欲出，须暗收，使其如负芒刺则善"，详细的阐述了横折弯钩的一种钩法。竖弯钩的一种钩法是先将笔锋略压收紧，后向外推锋，速度不能过快。这两种出钩方法被古人称为虿毒法和外略法。虿毒法，八分书法之一，虿为蝎类毒虫，其尾往往向右翘曲。如"池、孔"两字，捺角按笔之后向右上收。外略法，唐张怀瓘《玉堂禁经》云"蹲锋紧略，徐掷之。不欲速，速则失势；不欲迟，迟则缓怯"，如"司"字，就是这种写法。而在出钩的方向上，每个笔画因其本身的运笔朝向不同也有区别。如横折钩在出钩的转角上，收笔常常向左上或向左下。"于、司"两字，一个向左上出钩一个向左下出钩。而竖弯钩的钩角常分平出或向右上两种，如"坤、孔"两字，一字推笔向上，一字按笔平出。

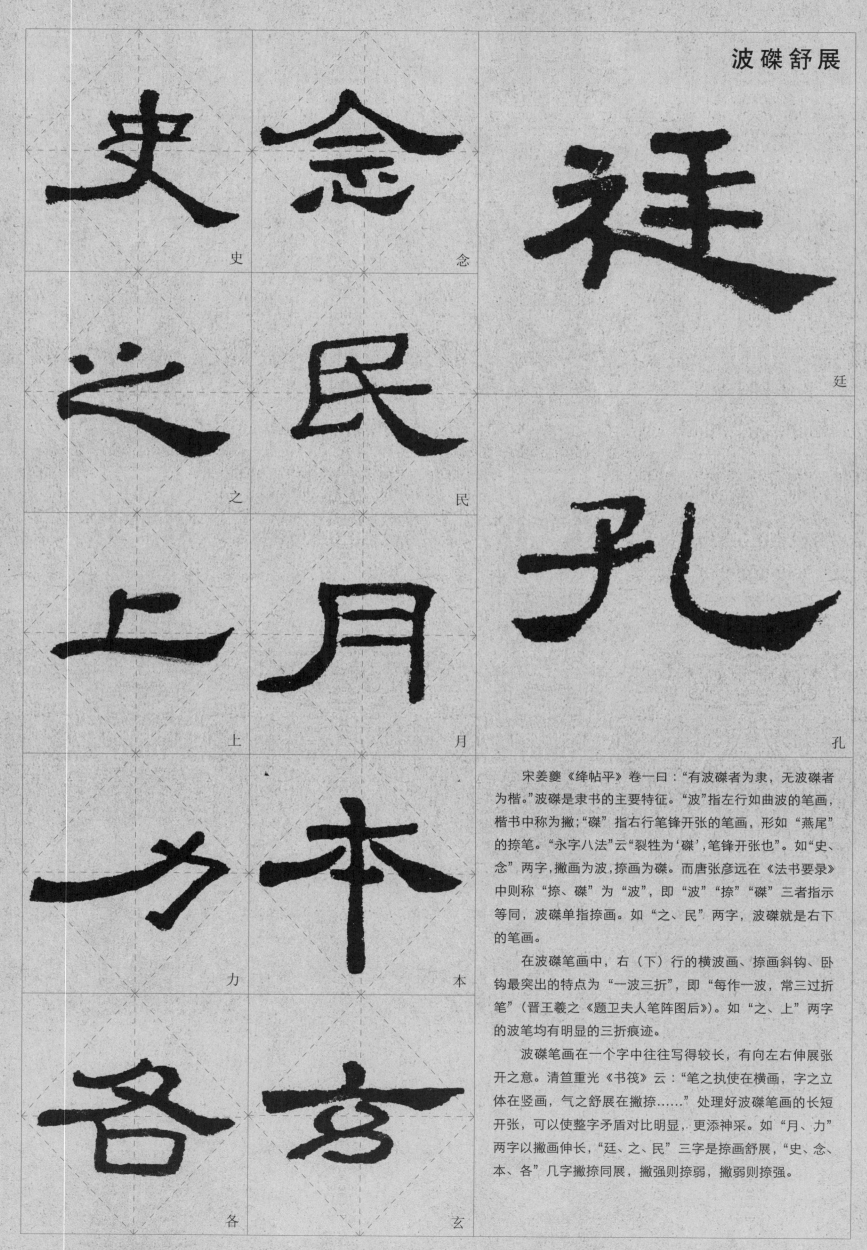

史

念

之

民

上

月

力

本

廷

孔

各

玄

宋姜夔《绛帖平》卷一曰："有波磔者为隶，无波磔者为楷。"波磔是隶书的主要特征。"波"指左行如曲波的笔画，楷书中称为撇；"磔"指右行笔锋开张的笔画，形如"燕尾"的捺笔。"永字八法"云"裂牲为'磔'，笔锋开张也。"如"史、念"两字，撇画为波，捺画为磔。而唐张彦远在《法书要录》中则称"捺、磔"为"波"，即"波""捺""磔"三者指示等同，波磔单指捺画。如"之、民"两字，波磔就是右下的笔画。

在波磔笔画中，右（下）行的横波画、捺画斜钩、卧钩最突出的特点为"一波三折"，即"每作一波，常三过折笔"（晋王羲之《题卫夫人笔阵图后》）。如"之、上"两字的波笔均有明显的三折痕迹。

波磔笔画在一个字中往往写得较长，有向左右伸张开之意。清笪重光《书筏》云："笔之执使在横画，字之立体在竖画，气之舒展在撇捺……"处理好波磔笔画的长短开张，可以使整字矛盾对比明显，更添神采。如"月、力"两字以撇画伸长，"廷、之、民"三字是捺画舒展，"史、念、本、各"几字撇捺同展，撇强则捺弱，撇弱则捺强。

主 次 分 明

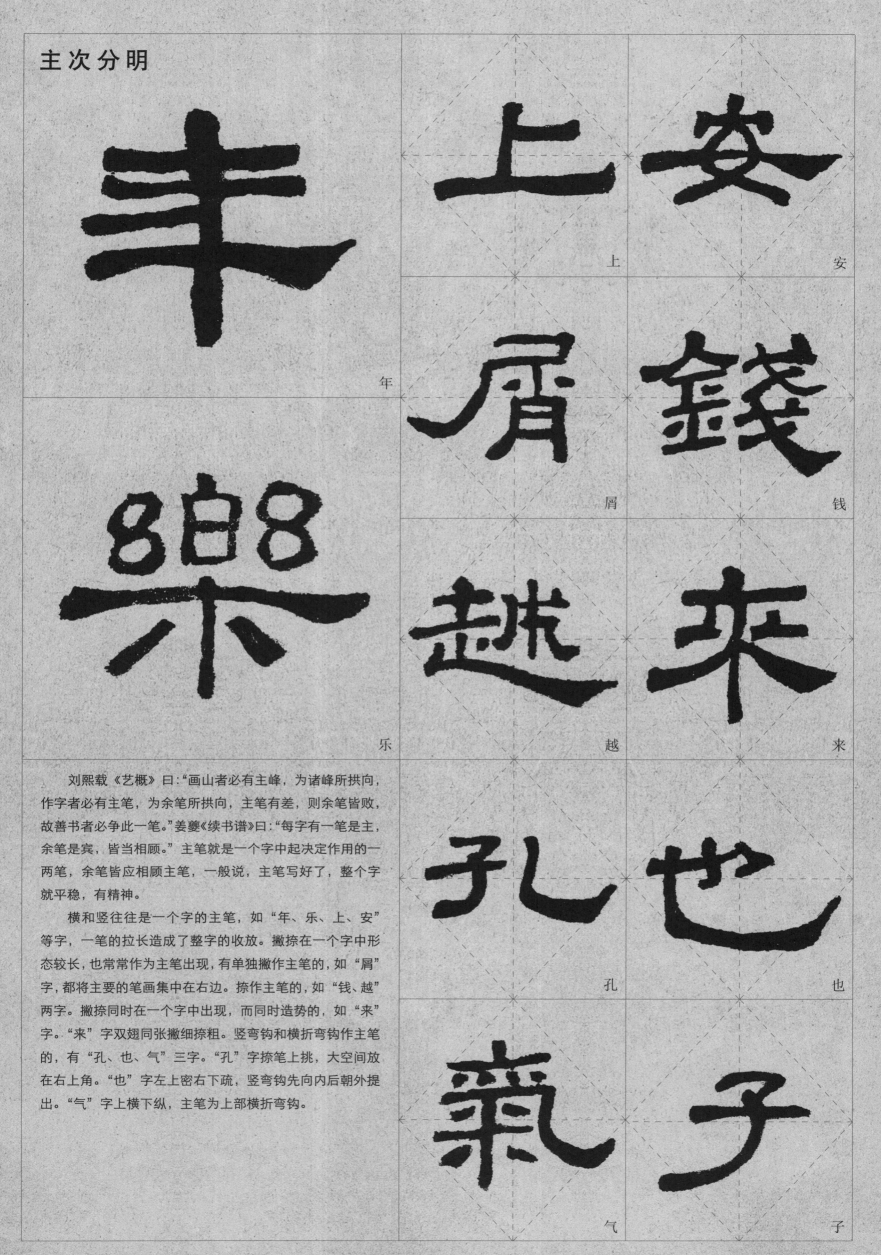

刘熙载《艺概》曰："画山者必有主峰，为诸峰所拱向，作字者必有主笔，为余笔所拱向，主笔有差，则余笔皆败，故善书者必争此一笔。"姜夔《续书谱》曰："每字有一笔是主，余笔是宾，皆当相顾。"主笔就是一个字中起决定作用的一两笔，余笔皆应相顾主笔，一般说，主笔写好了，整个字就平稳，有精神。

横和竖往往是一个字的主笔，如"年、乐、上、安"等字，一笔的拉长造成了整字的收放。撇捺在一个字中形态较长，也常常作为主笔出现，有单独撇作主笔的，如"屑"字，都将主要的笔画集中在右边。捺作主笔的，如"钱、越"两字。撇捺同时在一个字中出现，而同时造势的，如"来"字。"来"字双翅同张撇细捺粗。竖弯钩和横折弯钩作主笔的，有"孔、也、气"三字。"孔"字捺笔上挑，大空间放在右上角。"也"字左上密右下疏，竖弯钩先向内后朝外提出。"气"字上横下纵，主笔为上部横折弯钩。

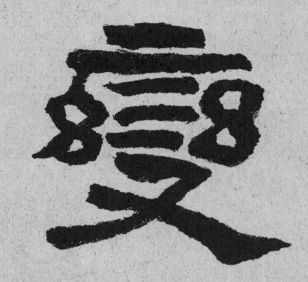

官

庐

见

建

褒

肃

刘

际

后

国

变

修

疏密，指结字时笔画安排之宽疏与紧密。元陈绎曾《翰林要诀·方法》云："结构，随字点划多少，疏密各有停分，作九九八十一分界划均布之。"疏密相得方为佳作。宋姜夔《续书谱·疏密》云："书以疏为风神，密为老气。如'佳'之四横，'川'之三直，'鱼'之四点，'画'之九划，必须下笔劲净，疏密停匀为佳。当疏不疏，反成寒乞；当密不密，必至雕疏。"明李淳《大字结构八十四法》云："疏排之撇须展，不展则寒乞孤穷。缜密之划用蹙，不蹙则疏宽开放。"又云："疏，'上、下、干、士'。疏本稀排，乃用丰肥粗壮。密，'赢、裔、龟、兔'。密虽紧布，还宜自在安舒。"清邓石如曰："字划疏处可以走马，密处不使透气，常计白以当黑，奇趣乃出。"明赵宧光《寒山帚谈·格调》云："书法昧在结构，独体结构难在疏，合体结构难在密。疏欲不见其单弱，密欲不见其杂乱。"

作书时须随字之形体，调匀其点画之大小、长短、疏密，务使密处不相犯，疏处不相离，点画位置匀称，分间布白协调。所谓排之以疏其势，叠之以密其间。疏密相得，方为佳作。画少则疏，如"官"。画多则密，如"庐"。"见、变、褒"三字上密下疏，"肃"字上疏下密。"刘"字左密右疏，"际、修"两字左疏右密。"国"字则内密外疏。

向背有致

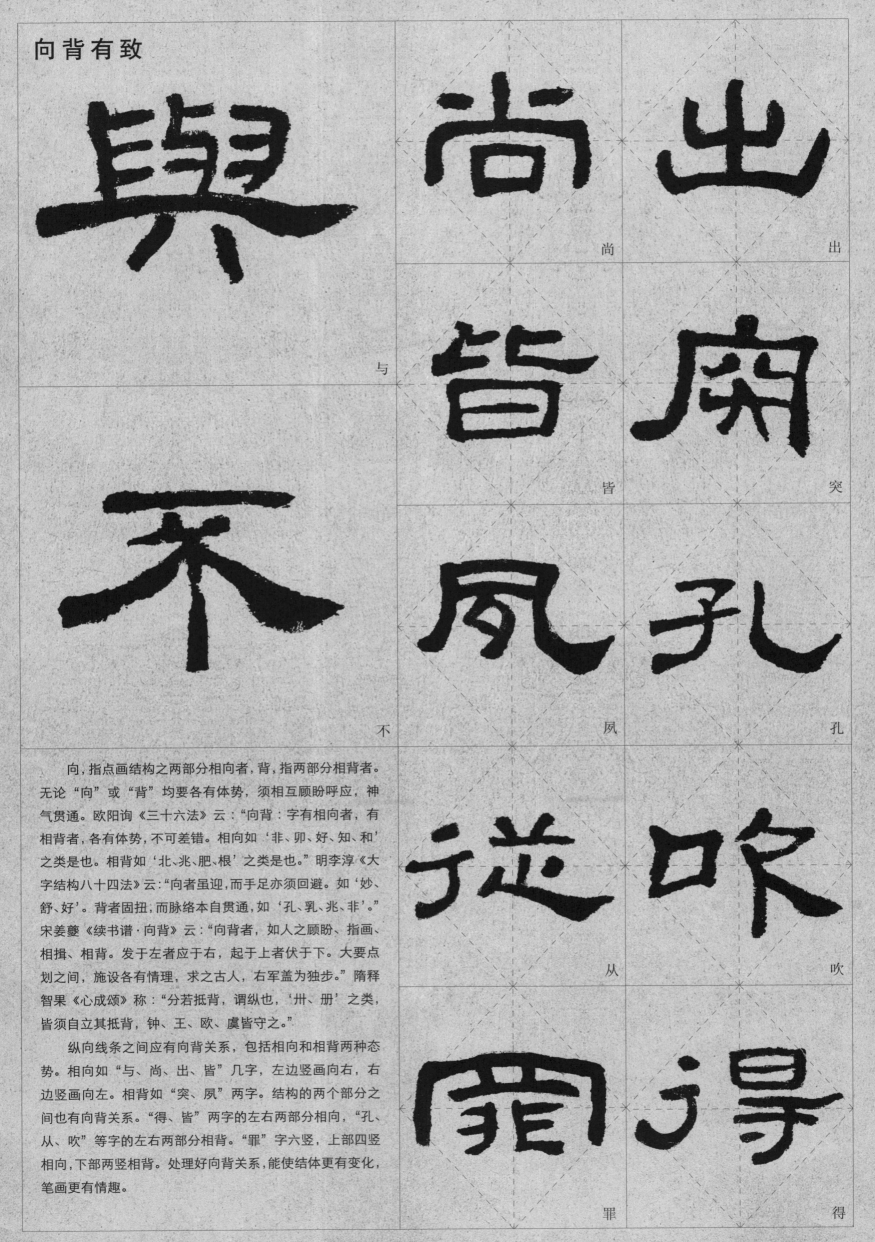

向，指点画结构之两部分相向者，背，指两部分相背者。无论"向"或"背"均要各有体势，须相互顾盼呼应，神气贯通。欧阳询《三十六法》云："向背：字有相向者，有相背者，各有体势，不可差错。相向如'非、卯、好、知、和'之类是也。相背如'北、兆、肥、根'之类是也。"明李淳《大字结构八十四法》云："向者虽迎，而手足亦须回避。如'妙、舒、好'。背者固扭，而脉络本自贯通，如'孔、乳、兆、非'。"宋姜夔《续书谱·向背》云："向背者，如人之顾盼、指画、相揖、相背。发于左者应于右，起于上者伏于下。大要点划之间，施设各有情理，求之古人，右军盖为独步。"隋释智果《心成颂》称："分若抵背，谓纵也，'卅、册'之类，皆须自立其抵背，钟、王、欧、虞皆守之。"

纵向线条之间应有向背关系，包括相向和相背两种态势。相向如"与、尚、出、皆"几字，左边竖画向右，右边竖画向左。相背如"突、夙"两字。结构的两个部分之间也有向背关系。"得、皆"两字的左右两部分相向，"孔、从、吹"等字的左右两部分相背。"罪"字六竖，上部四竖相向，下部两竖相背。处理好向背关系，能使结体更有变化，笔画更有情趣。

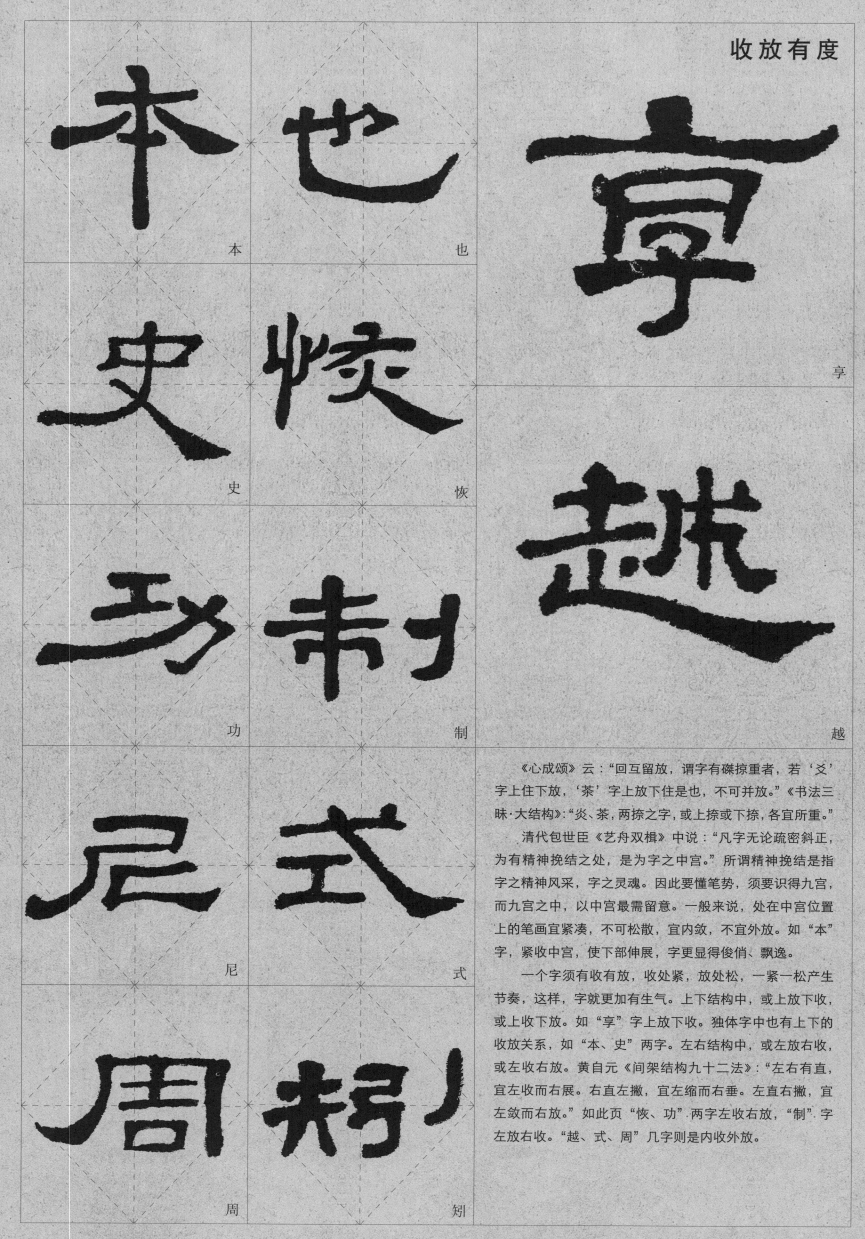

收放有度

本

也

亨

史

恢

越

功

制

尼

式

周

刿

《心成颂》云："回互留放，谓字有碟掠重者，若'爻'字上住下放，'茶'字上放下住是也，不可并放。"《书法三昧·大结构》："炎、茶，两捺之字，或上捺或下捺，各宜所重。"

清代包世臣《艺舟双楫》中说："凡字无论疏密斜正，为有精神挽结之处，是为字之中宫。"所谓精神挽结是指字之精神风采，字之灵魂。因此要懂笔势，须须识得九宫，而九宫之中，以中宫最需留意。一般来说，处在中宫位置上的笔画宜紧凑，不可松散，宜内敛，不宜外放。如"本"字，紧收中宫，使下部伸展，字更显得俊俏、飘逸。

一个字须有收有放，收处紧，放处松，一紧一松产生节奏，这样，字就更加有生气。上下结构中，或上放下收，或上收下放。如"亨"字上放下收。独体字中也有上下的收放关系，如"本、史"两字。左右结构中，或左放右收，或左收右放。黄自元《间架结构九十二法》："左右有直，宜左收而右展。右直左撇，宜左缩而右垂。左直右撇，宜左敛而右放。"如此页"恢、功"两字左收右放，"制"字左放右收。"越、式、周"几字则是内收外放。

9

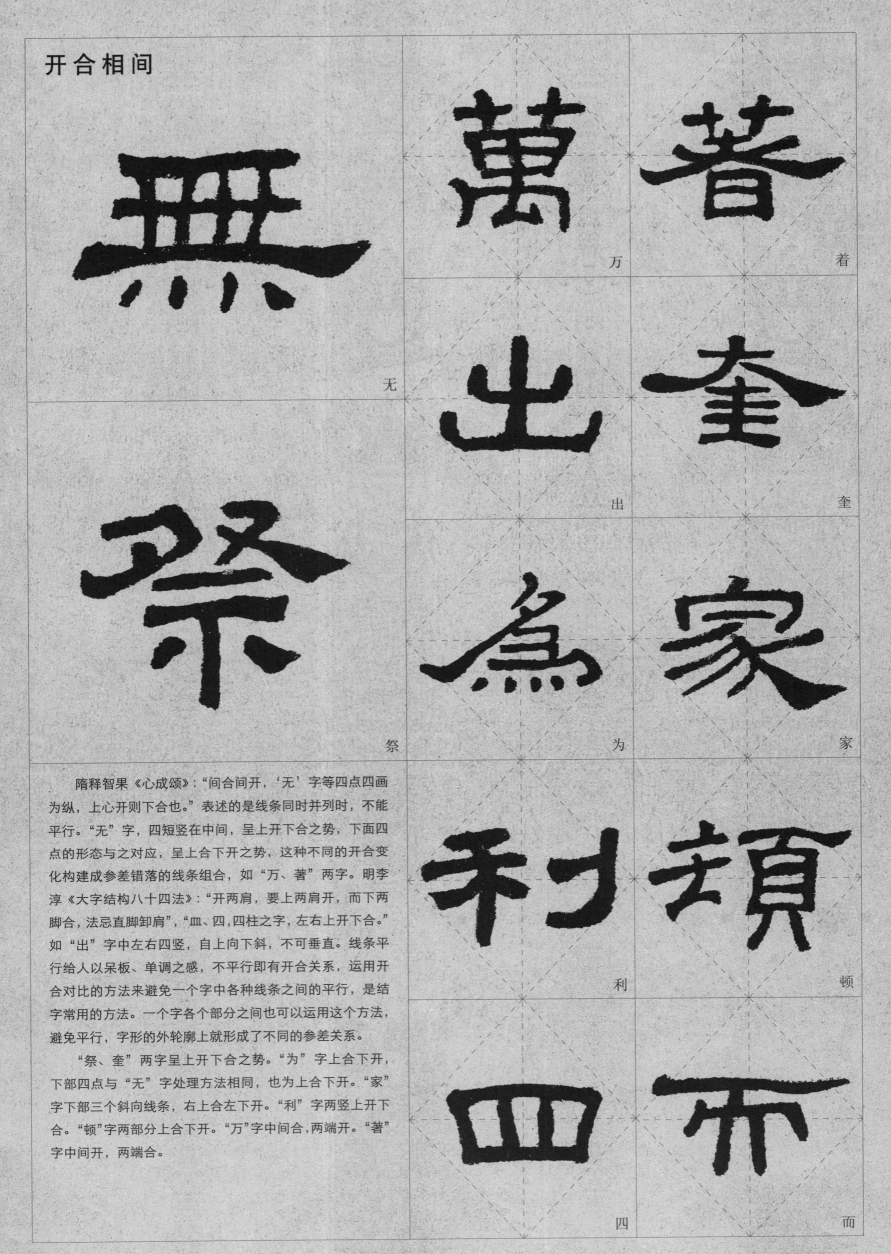

开合相间

隋释智果《心成颂》："间合间开，'无'字等四点四画为纵，上心开则下合也。"表述的是线条同时并列时，不能平行。"无"字，四短竖在中间，呈上开下合之势，下面四点的形态与之对应，呈上合下开之势，这种不同的开合变化构建成参差错落的线条组合，如"万、著"两字。明李淳《大字结构八十四法》："开两肩，要上两肩开，而下两脚合，法忌直脚卸肩"，"皿、四，四柱之字，左右上开下合。"如"出"字中左右四竖，自上向下斜，不可垂直。线条平行给人以呆板、单调之感，不平行即有开合关系，运用开合对比的方法来避免一个字中各种线条之间的平行，是结字常用的方法。一个字各个部分之间也可以运用这个方法，避免平行，字形的外轮廓上就形成了不同的参差关系。

"祭、奎"两字呈上开下合之势。"为"字上合下开，下部四点与"无"字处理方法相同，也为上合下开。"家"字下部三个斜向线条，右上合左下开。"利"字两竖上开下合。"顿"字两部分上合下开。"万"字中间合，两端开。"著"字中间开，两端合。

无　万　着

出　奎

祭　为　家

利　顿

四　而

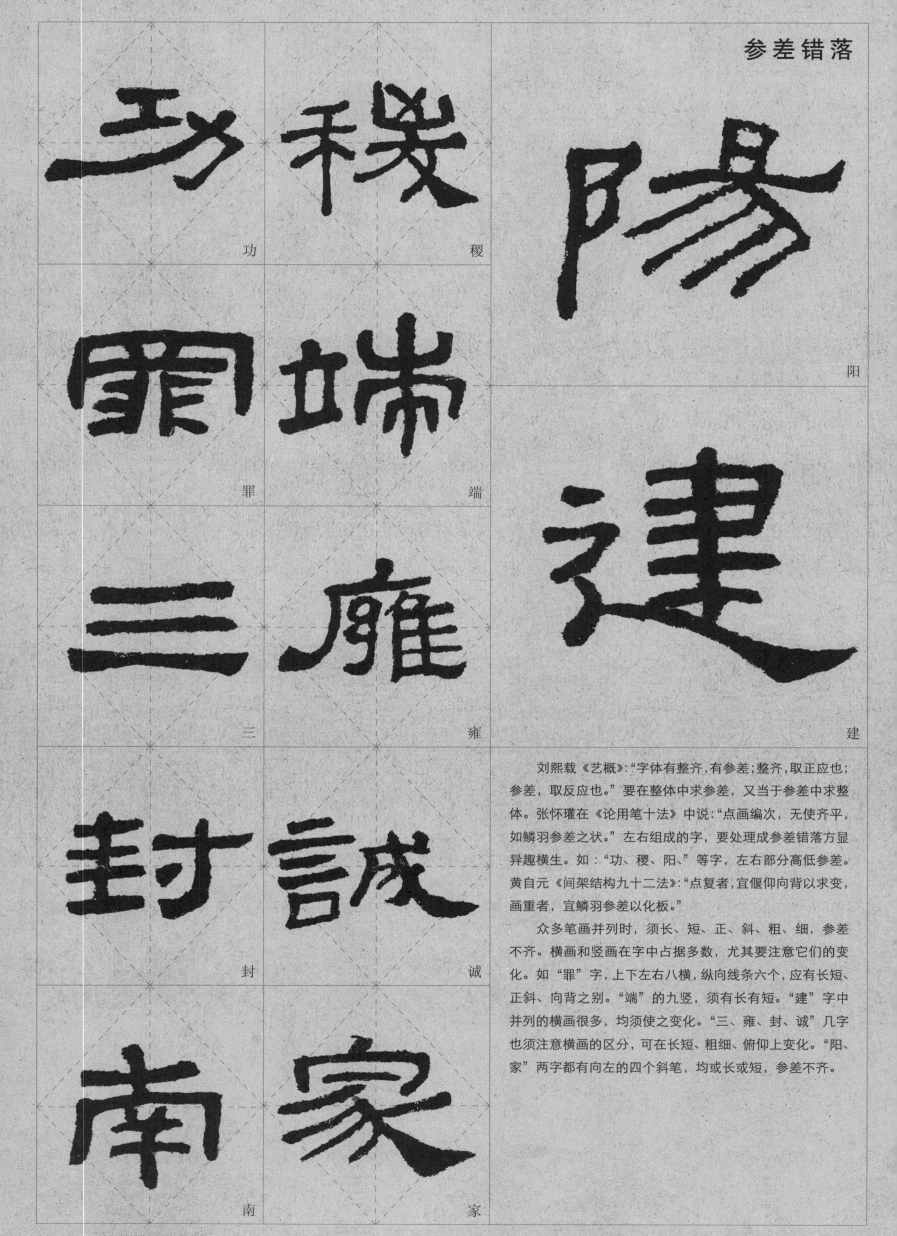

功　稷　阳　罪　端　三　雍　建　封　诚　南　家

刘熙载《艺概》:"字体有整齐,有参差;整齐,取正应也;参差,取反应也。"要在整体中求参差,又当于参差中求整体。张怀瓘在《论用笔十法》中说:"点画编次,无使齐平,如鳞羽参差之状。"左右组成的字,要处理成参差错落方显异趣横生。如:"功、稷、阳、"等字,左右部分高低参差。黄自元《间架结构九十二法》:"点复者,宜偃仰向背以求变,画重者,宜鳞羽参差以化板。"

众多笔画并列时,须长、短、正、斜、粗、细,参差不齐。横画和竖画在字中占据多数,尤其要注意它们的变化。如"罪"字,上下左右八横,纵向线条六个,应有长短、正斜、向背之别。"端"的九竖,须有长有短。"建"字中并列的横画很多,均须使之变化。"三、雍、封、诚"几字也须注意横画的区分,可在长短、粗细、俯仰上变化。"阳、家"两字都有向左的四个斜笔,均或长或短,参差不齐。

纵横有象

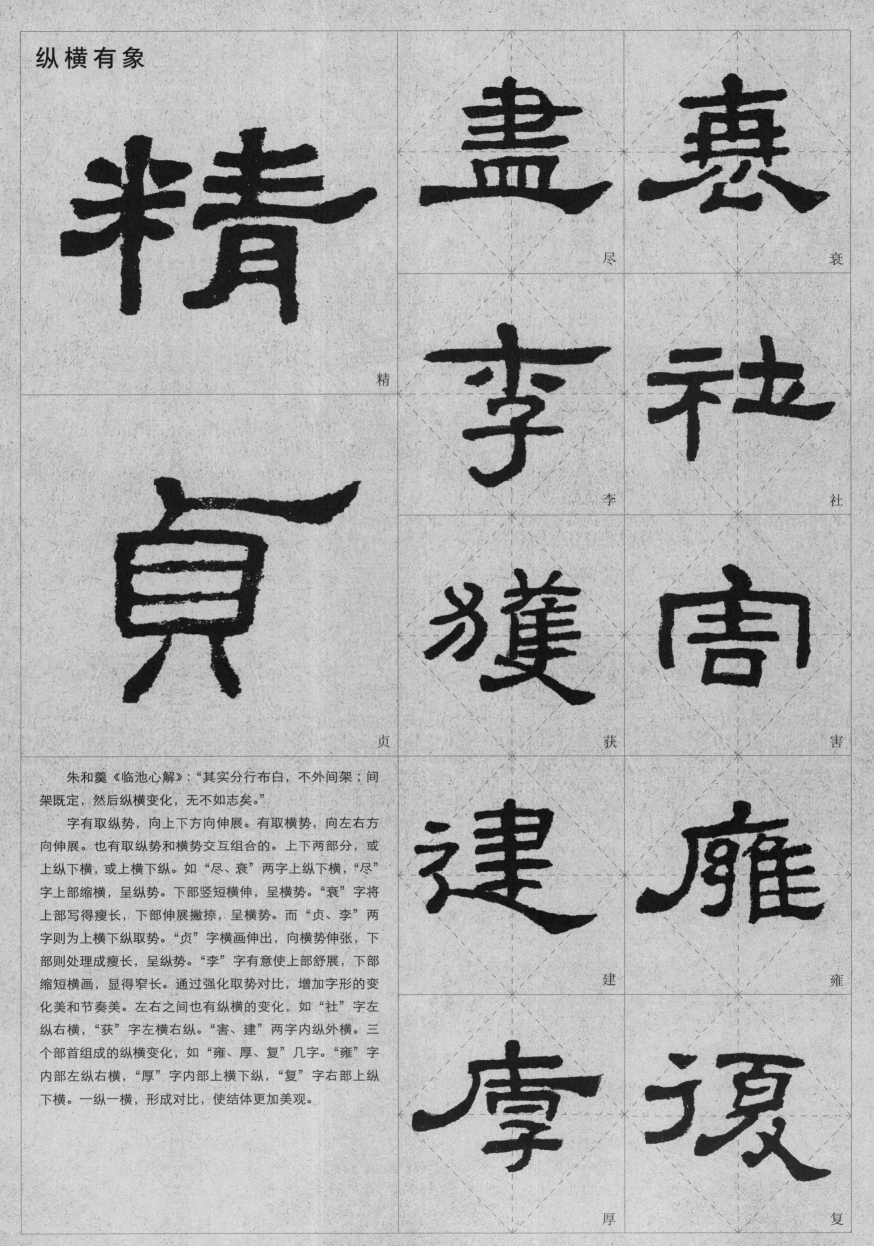

朱和羹《临池心解》："其实分行布白，不外间架；间架既定，然后纵横变化，无不如志矣。"

字有取纵势，向上下方向伸展。有取横势，向左右方向伸展。也有取纵势和横势交互组合的。上下两部分，或上纵下横，或上横下纵。如"尽、衰"两字上纵下横，"尽"字上部缩横，呈纵势。下部竖短横伸，呈横势。"衰"字将上部写得瘦长，下部伸展撇捺，呈横势。而"贞、李"两字则为上横下纵取势。"贞"字横画伸出，向横势伸张，下部则处理成瘦长，呈纵势。"李"字有意使上部舒展，下部缩短横画，显得窄长。通过强化取势对比，增加字形的变化美和节奏美。左右之间也有纵横的变化，如"社"字左纵右横，"获"字左横右纵。"害、建"两字内纵外横。三个部首组成的纵横变化，如"雍、厚、复"几字。"雍"字内部左纵右横，"厚"字内部上横下纵，"复"字右部上纵下横。一纵一横，形成对比，使结体更加美观。

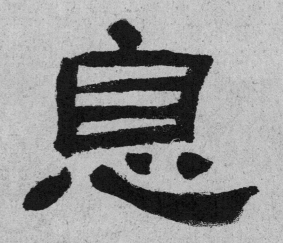

寺

守

复

厚

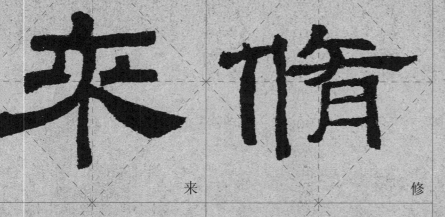

刿

气

息

来

修

功

远

历

明董其昌《画禅室随笔》说："转左侧右，乃右军字势，所谓迹似奇反正者"，"字须奇宕潇洒，时出新致，以奇为正，不主故常"。

错位指上下两部分之间有正斜变化，而且不居于同一条垂直线上。上下结构的两部分处在一条垂直线上，字形端正，重心稳定，给人以静态的美感，如使两部分不在一条垂直线上，或上斜下正，或上正下斜，或上下都斜，字形虽不正，而重心仍稳定，能给人以动态的美感。静态的字端庄凝重，动态的字活泼生动。在隶书中，凡上下两部分组成的字，常运用错位，李淳《大字结构八十四法》云："错综，如：馨、声、繁，三部怕成犯碍。"

"息"字上下错位让人感觉侧而不倒。"寺、守"两字上部偏左，下部侧右，上下错位。"功"字左部上移，长撇左伸，与右上方向的势形成力量上的平衡。"复"字右部和"厚"字内部均上部左移，下部侧右。"刿"字没有外放的长画，通过抬高右部的竖钩，造成空间上的收放变化。

避让穿插

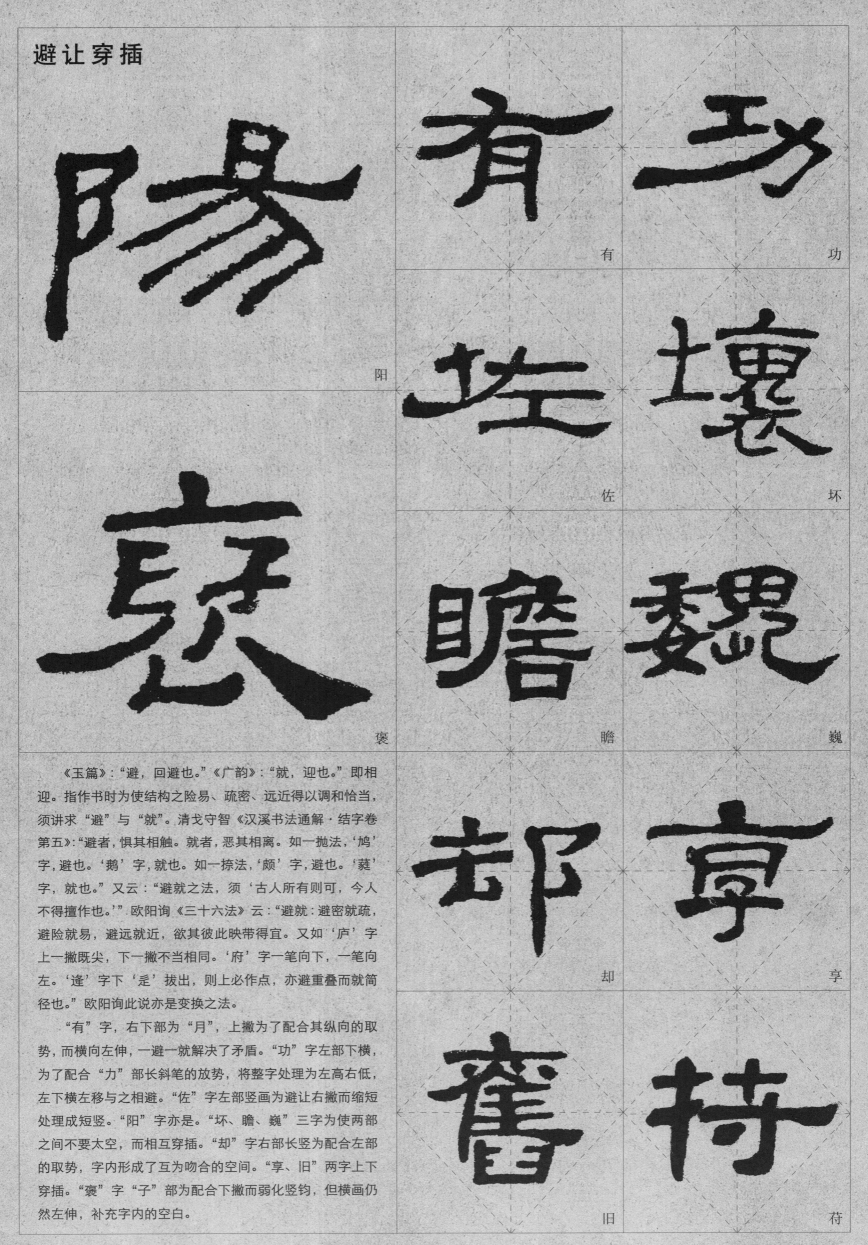

阳

有

功

佐

坏

褒

瞻

巍

却

享

奋

持

旧

苻

《玉篇》："避，回避也。"《广韵》："就，迎也。"即相迎。指作书时为使结构之险易、疏密、远近得以调和恰当，须讲求"避"与"就"。清戈守智《汉溪书法通解·结字卷第五》："避者，惧其相触。就者，恶其相离。如一抛法，'鸠'字，避也。'鹅'字，就也。如一捺法，'颇'字，避也。'蔟'字，就也。"又云："避就之法，须'古人所有则可，今人不得擅作也。'"欧阳询《三十六法》云："避就：避密就疏，避险就易，避远就近，欲其彼此映带得宜。又如'庐'字上一撇既尖，下一撇不当相同。'府'字一笔向下，一笔向左。'逢'字下'辵'拔出，则上必作点，亦避重叠而就简径也。"欧阳询此说亦是变换之法。

"有"字，右下部为"月"，上撇为了配合其纵向的取势，而横向左伸，一避一就解决了矛盾。"功"字左部下横，为了配合"力"部长斜笔的放势，将整字处理为左高右低，左下横左移与之相避。"佐"字左部竖画为避让右撇而缩短处理成短竖。"阳"字亦是。"坏、瞻、巍"三字为使两部之间不要太空，而相互穿插。"却"字右部长竖为配合左部的取势，字内形成了互为吻合的空间。"享、旧"两字上下穿插。"褒"字"子"部为配合下撇而弱化竖钩，但横画仍然左伸，补充字内的空白。

14

胙 阳

乾 家

褒 屏

辽 周

月 刘

制

突

张怀瓘《玉堂禁经·结裹法》云："夫言实左虚右者，'月、周、用'等字是也。"朱和羹《临池心解》："作行草最贵虚实并见。笔不虚，则欠圆脱；笔不实，则欠沉着。专用虚笔，似近油滑；仅用实笔，又形滞笨。虚实并见，即虚实相生。书家秘法：妙在能合，神在能离。离合之间，神妙出焉。此虚实兼到之谓也。"

包世臣说："中宫有在实画，有在虚白，必审其字之精神所在，而安置于格内之中宫。"书法家骆恒光论书法时说："如果把清晰处看做实处，那么模糊处便是虚处，实中有虚，虚中有实，虚虚实实……"

笔画之分布需有虚实对比，方显得灵动俊俏。通常以笔画茂密者为实，疏朗者为虚；线条用笔重者为实，轻者为虚。如"胙"字左虚右实。"阳、制、乾"几字左实右虚。"家"字下部左实右虚。"褒"字外实内虚。"屏、辽"两字被包围部分虚，外包围部分实，"突"字亦是。

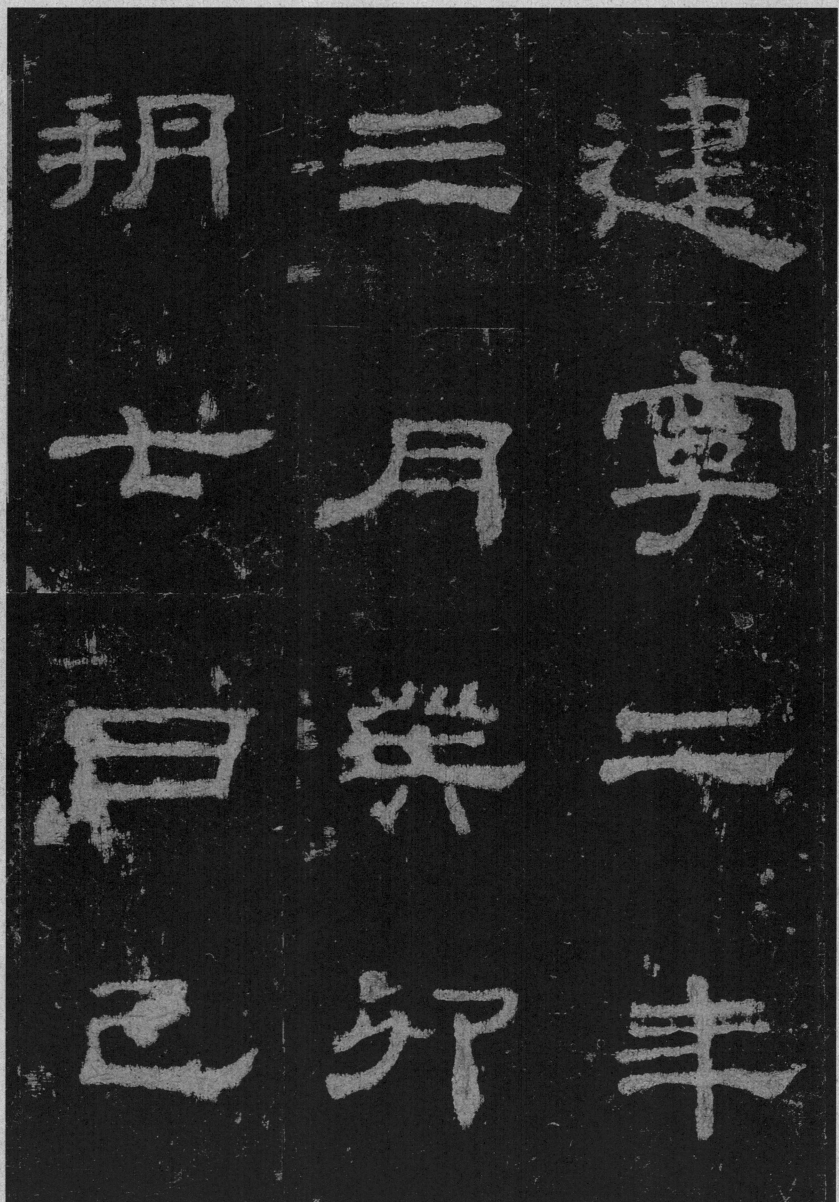

建寧二年
三月卄
朔七日己

西鲁相臣 晨长史臣 谦顿首死

晨諫

長相

史首

臣枉

臣元

臣兑

臣白

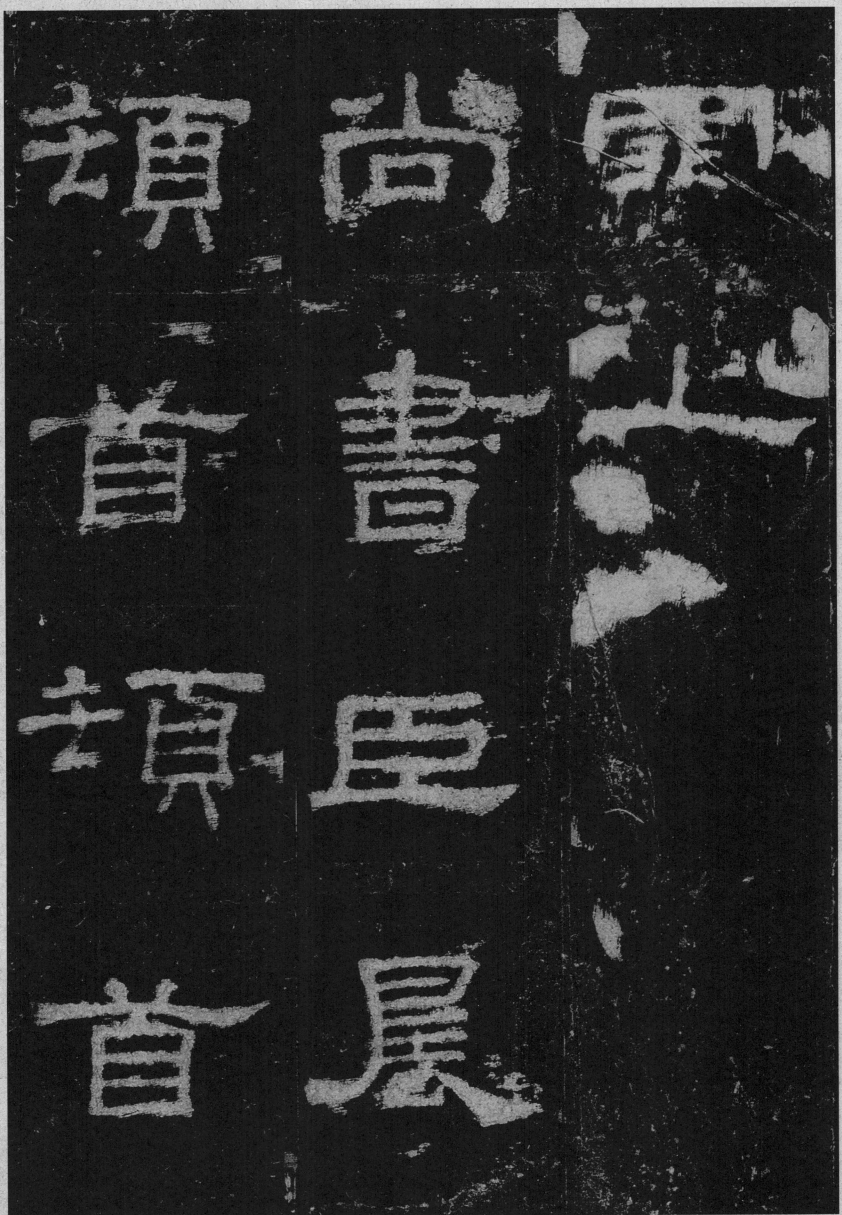

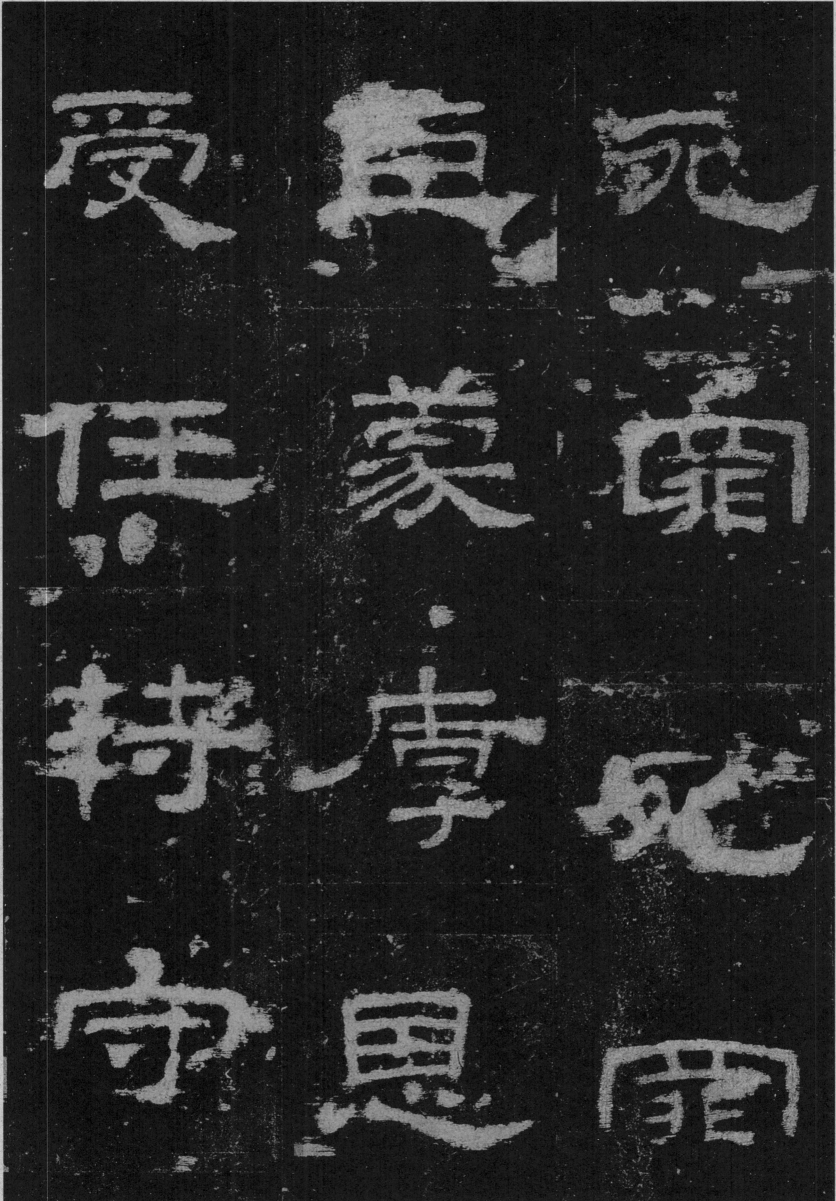

死罪死罪　臣蒙厚恩　受任符守

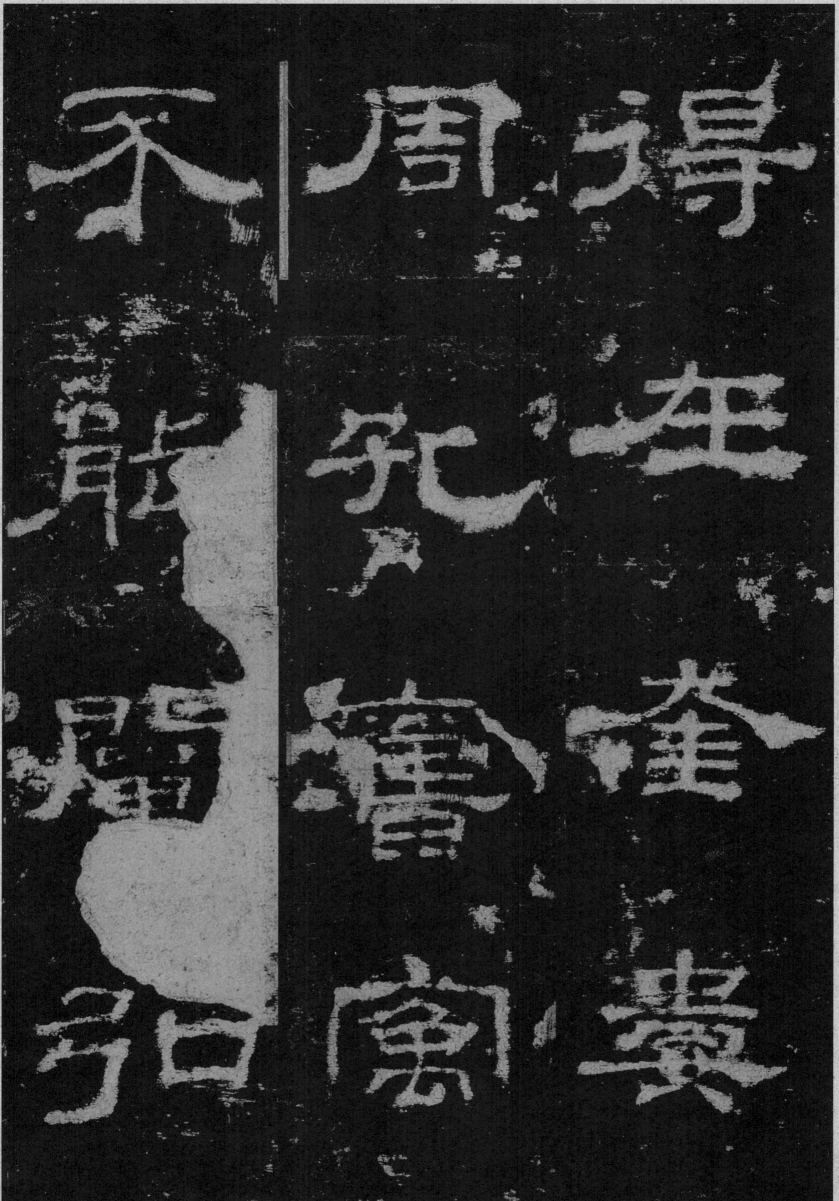

得
在
奎
娄

周
孔
旧
宇

不
能
阐
弘

德政

恢罘

壹变

夙夜

忧怖

累息

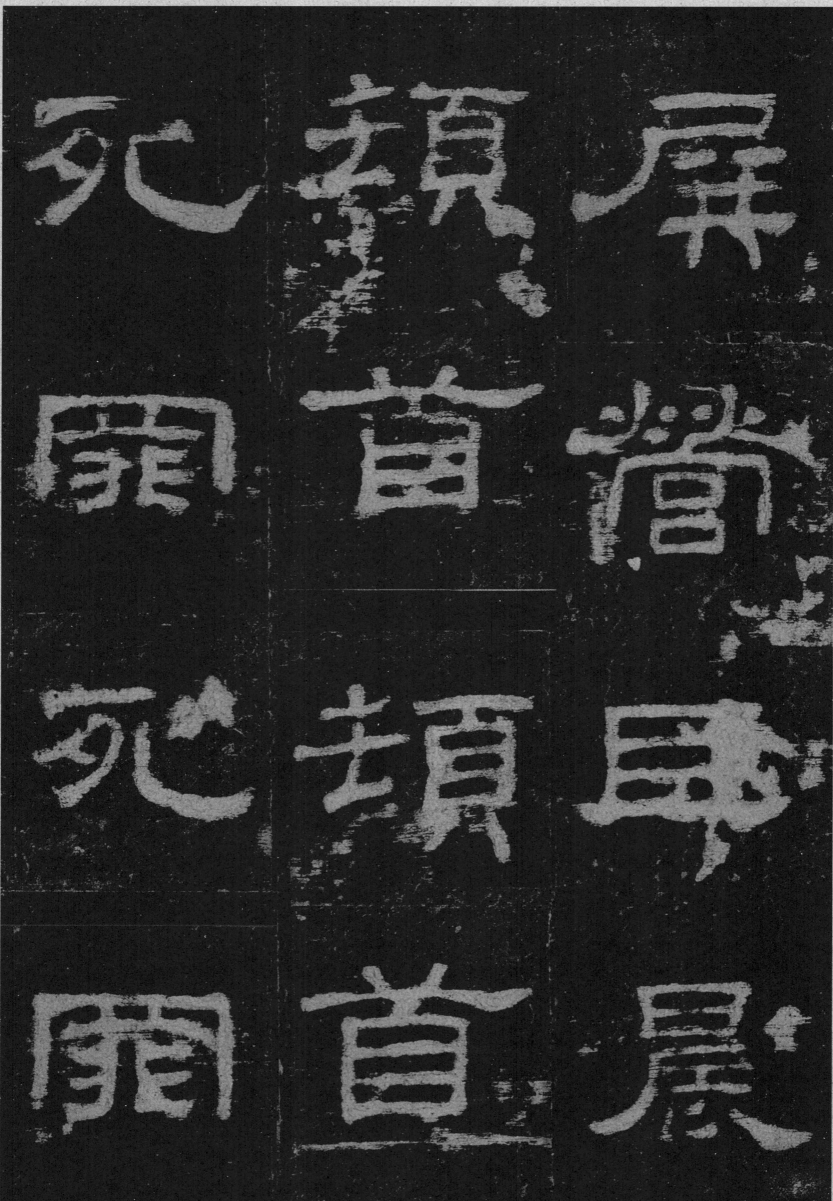

臣以

元年

建宁

秋飨

饮

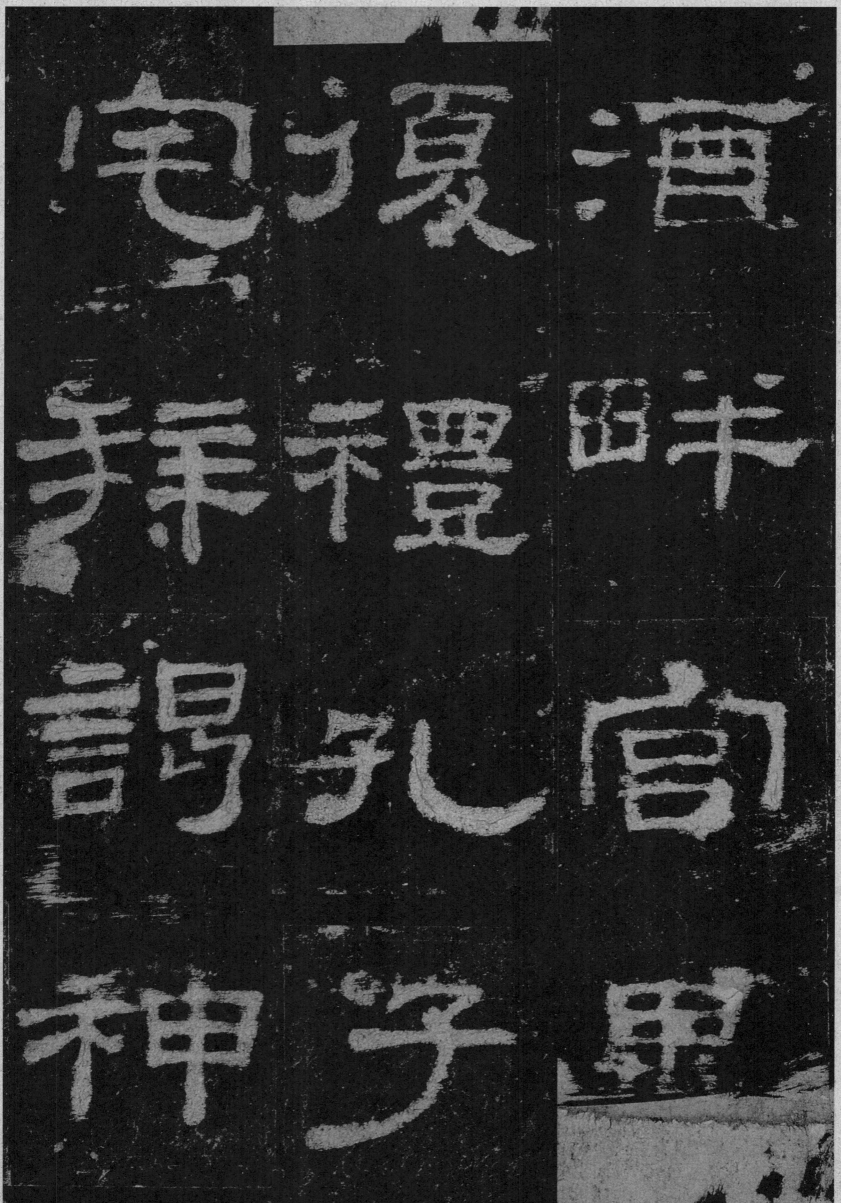

酒畔宫垕 复礼孔子 宅拜谒神

酒畔宫垕

复礼孔子宅拜谒神

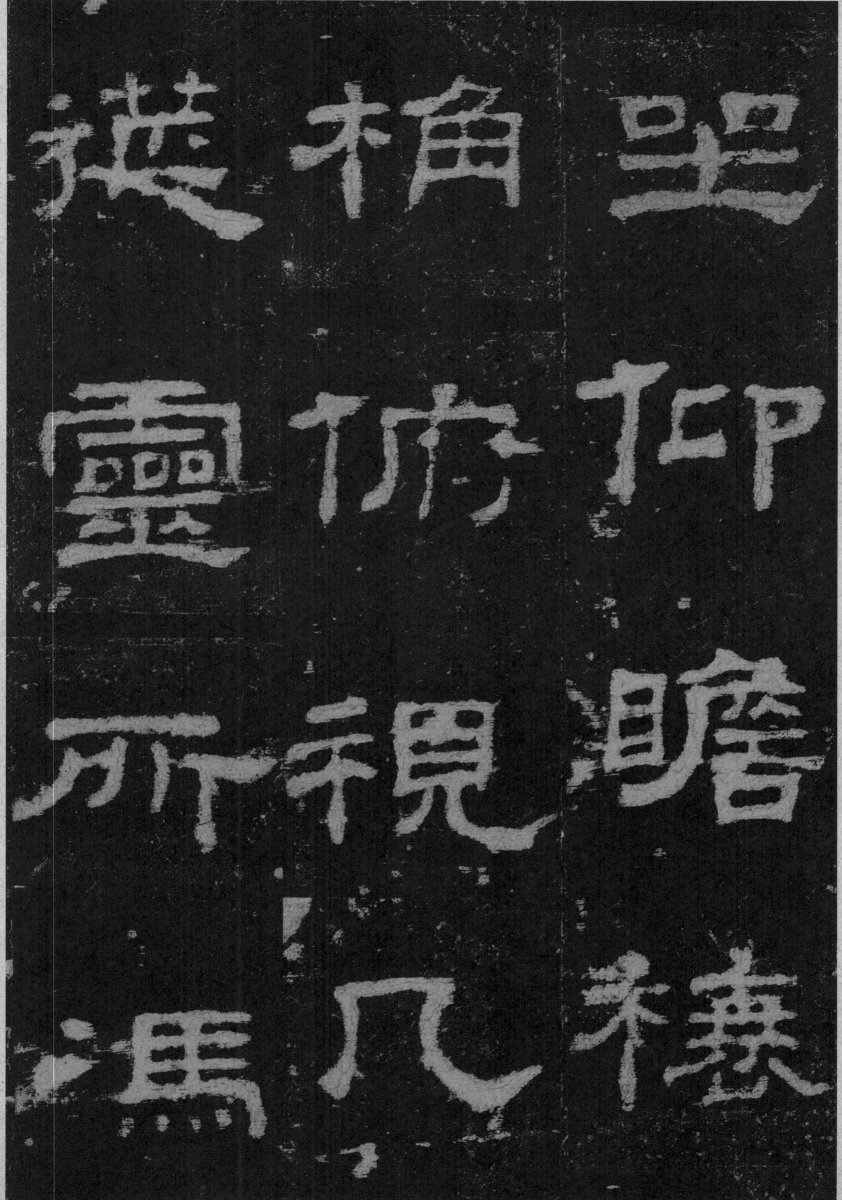

坐仰瞻榛　桷俯視几　筵灵所冯

依肃肃犹 存而无公 出酒脯之

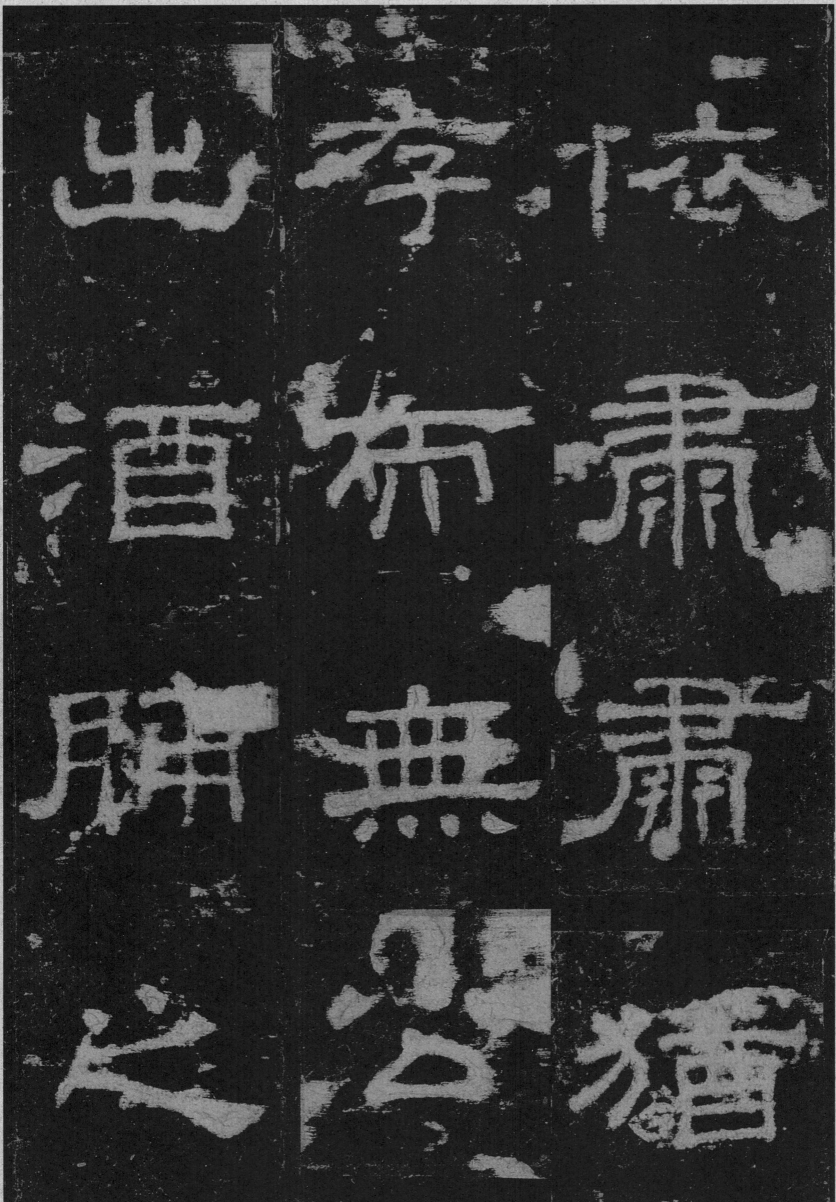

祠臣即自

以奉钱修

上案食齁

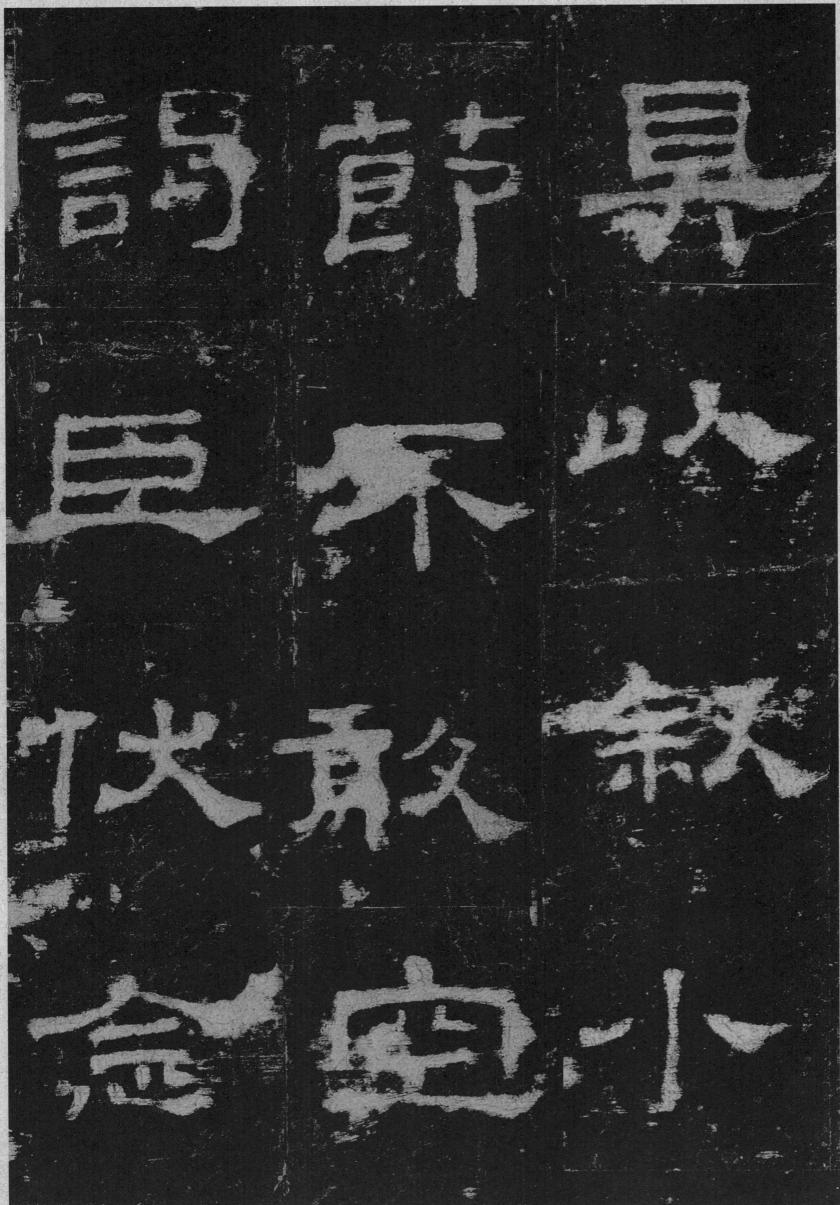

孔子乾坤　所挺西狩　获麟为汉

孔子乾

所挺西

为汉

麟为

為漢

曲狩

乾麟

孔子

子挺

子乱

西川

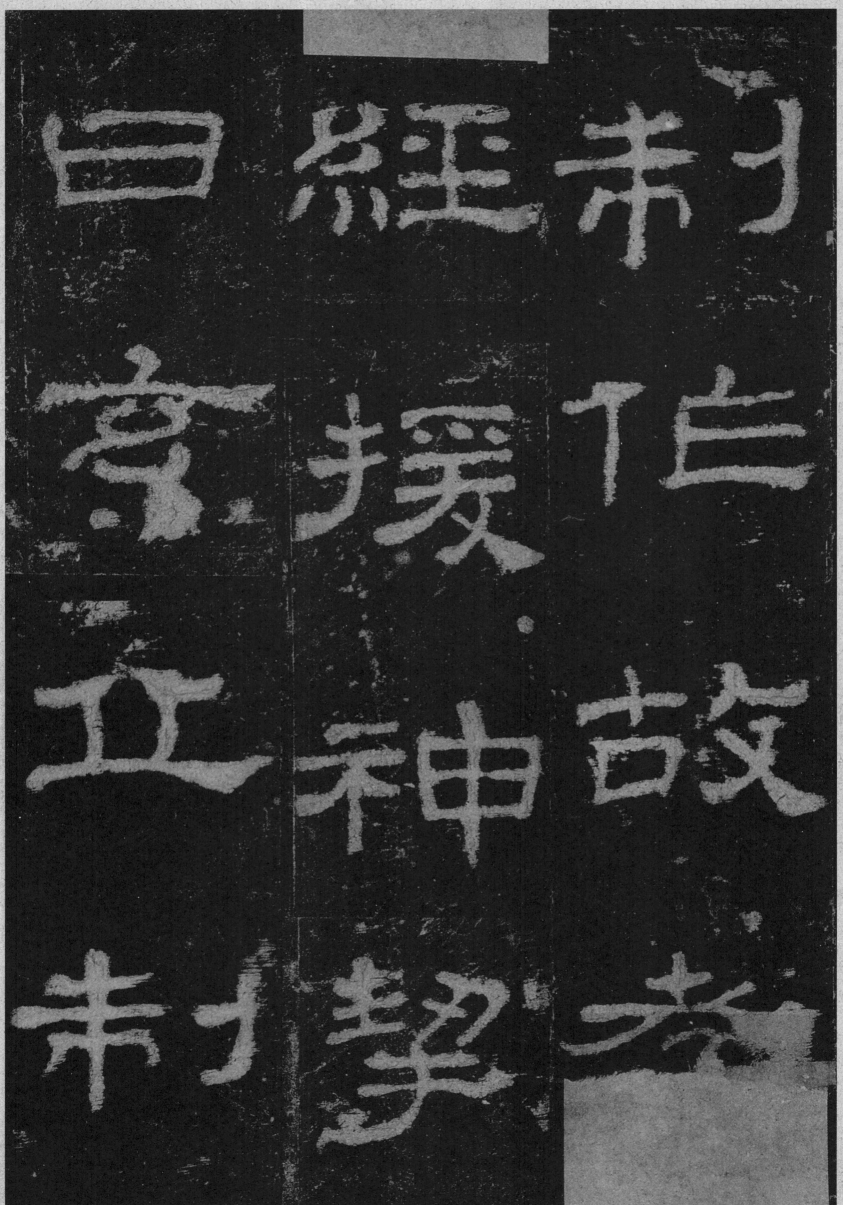

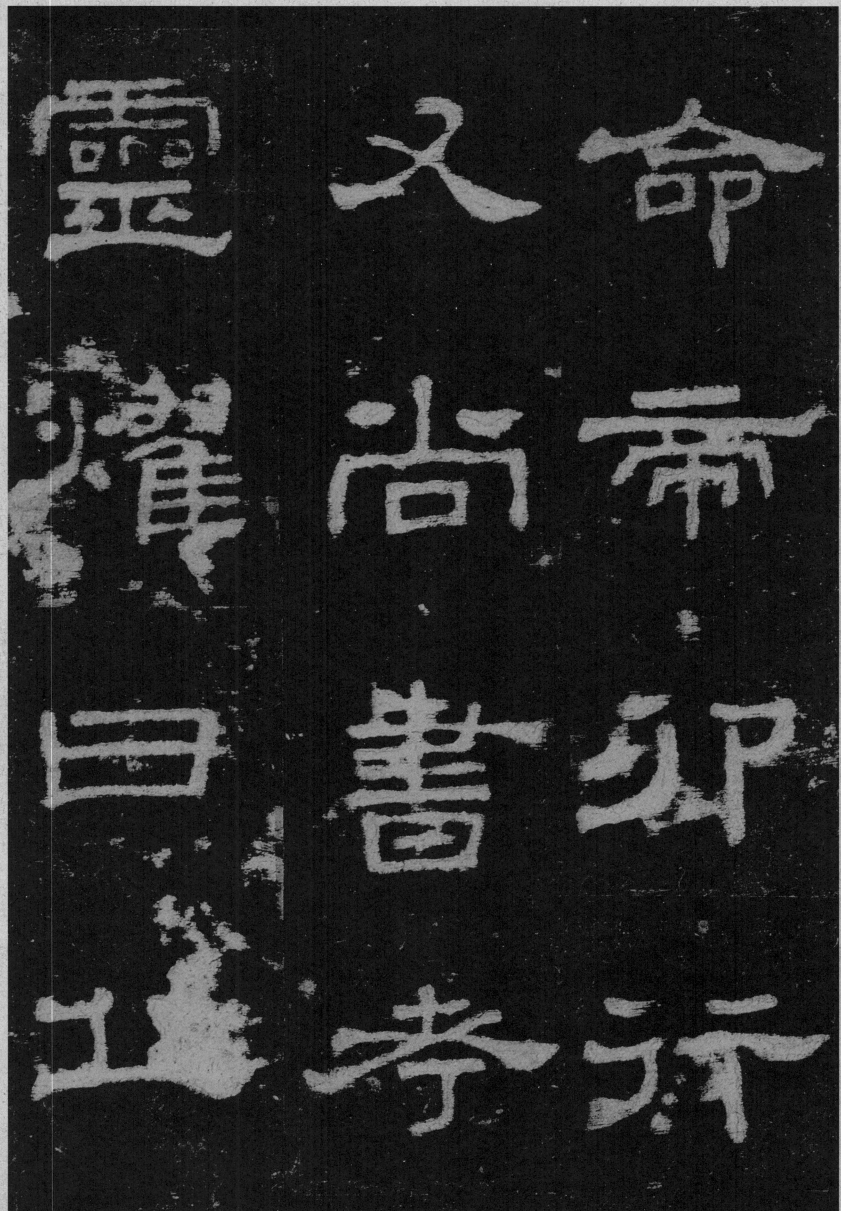

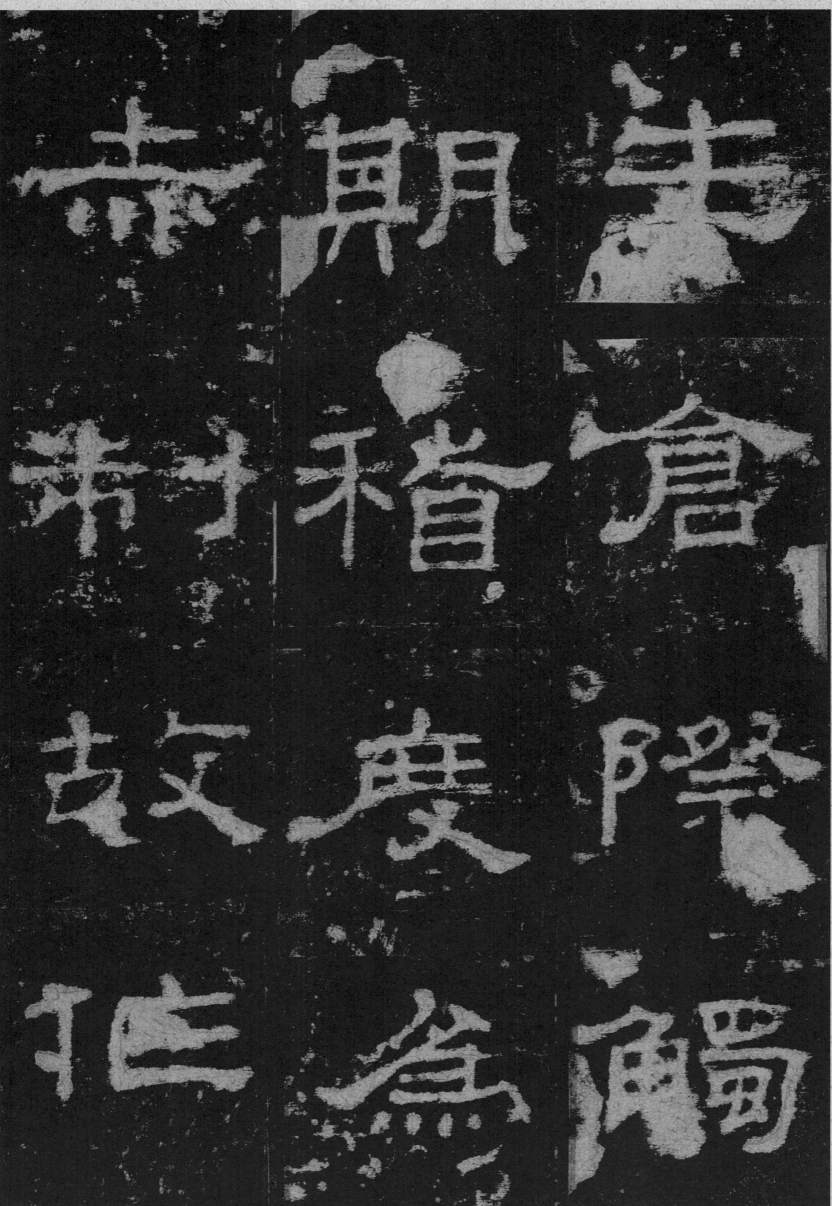

生倉際觸
期稽度为
赤制故作

春秋以明

文命缀纪

撰书修定

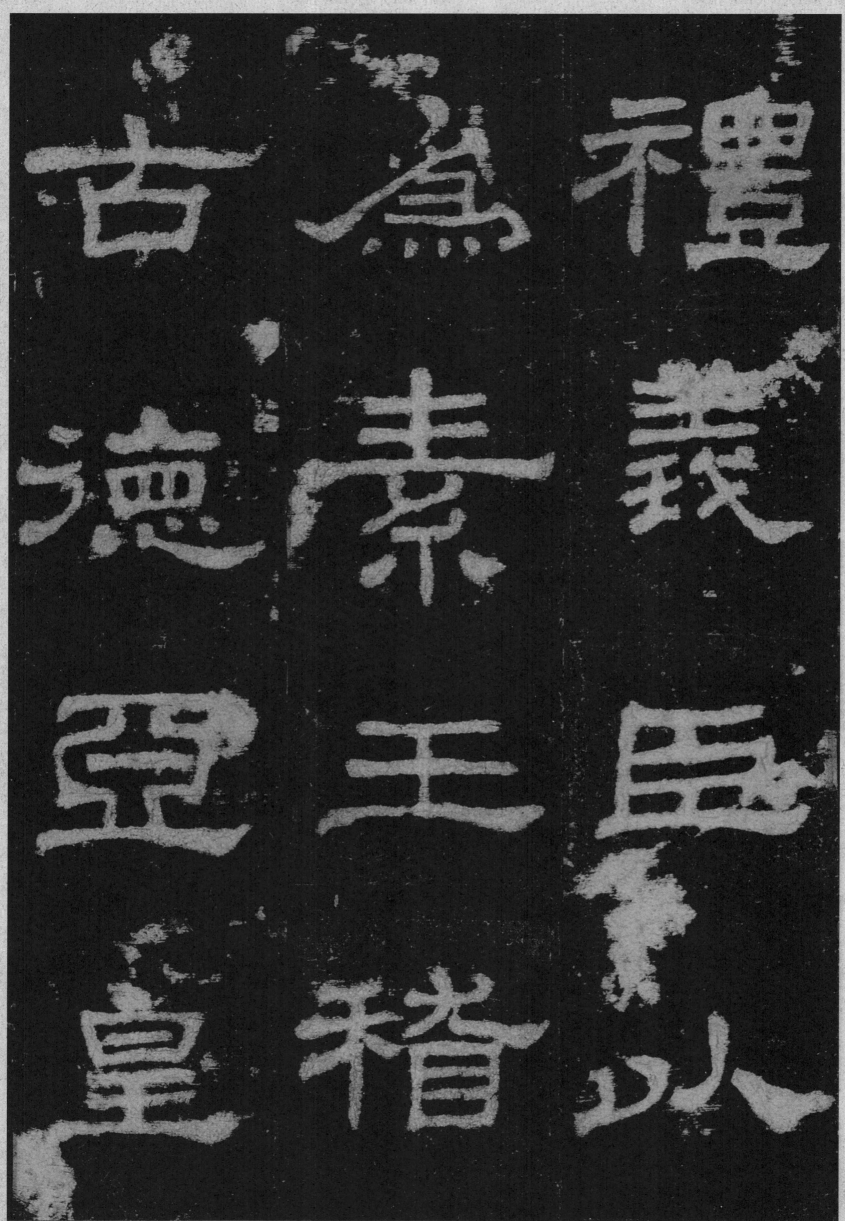

礼义臣以　为素王稽　古德亚皇

禮義臣以

為素王稽

古德亞皇

封　戌　代

四　世　雖

時　亭　宥

來　亭　寧

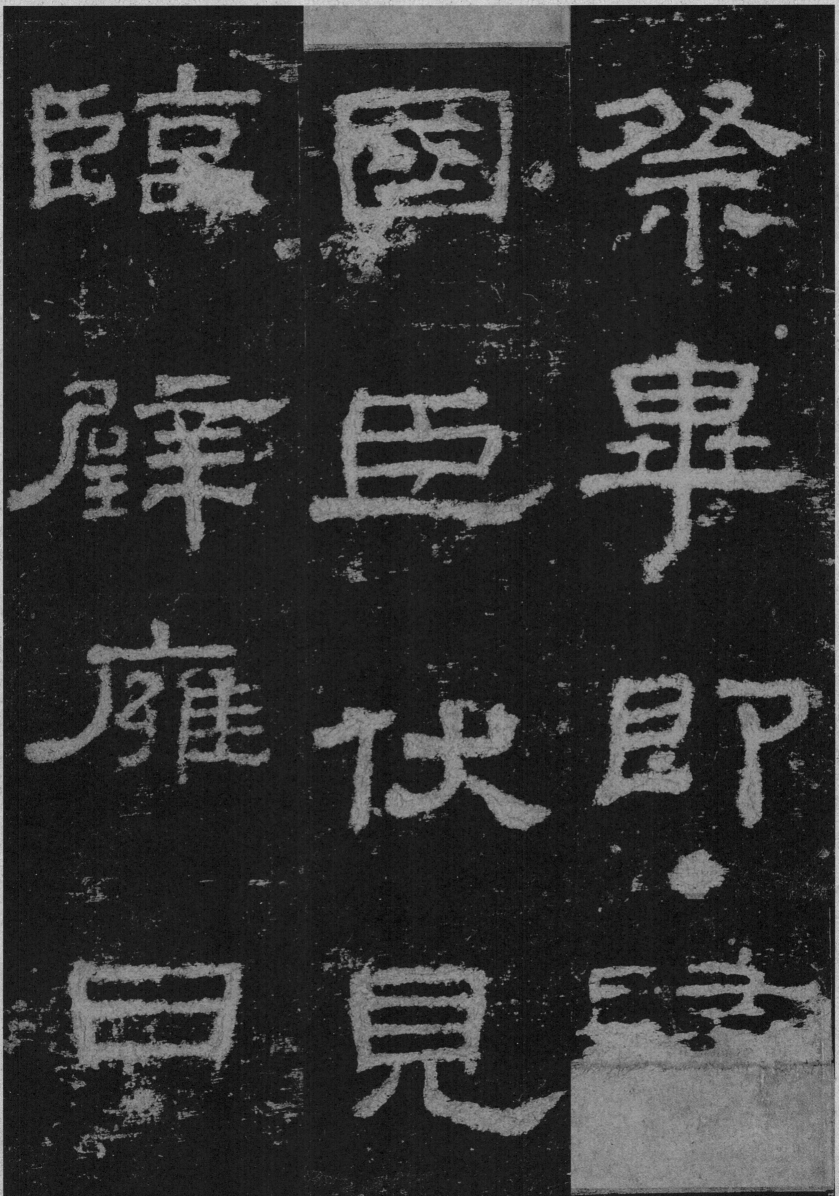

祭毕即归 国臣伏见 临壁雍日

36

祠

大

孔

備

牢

子

爵

而

長

孔

以

宲

子

以

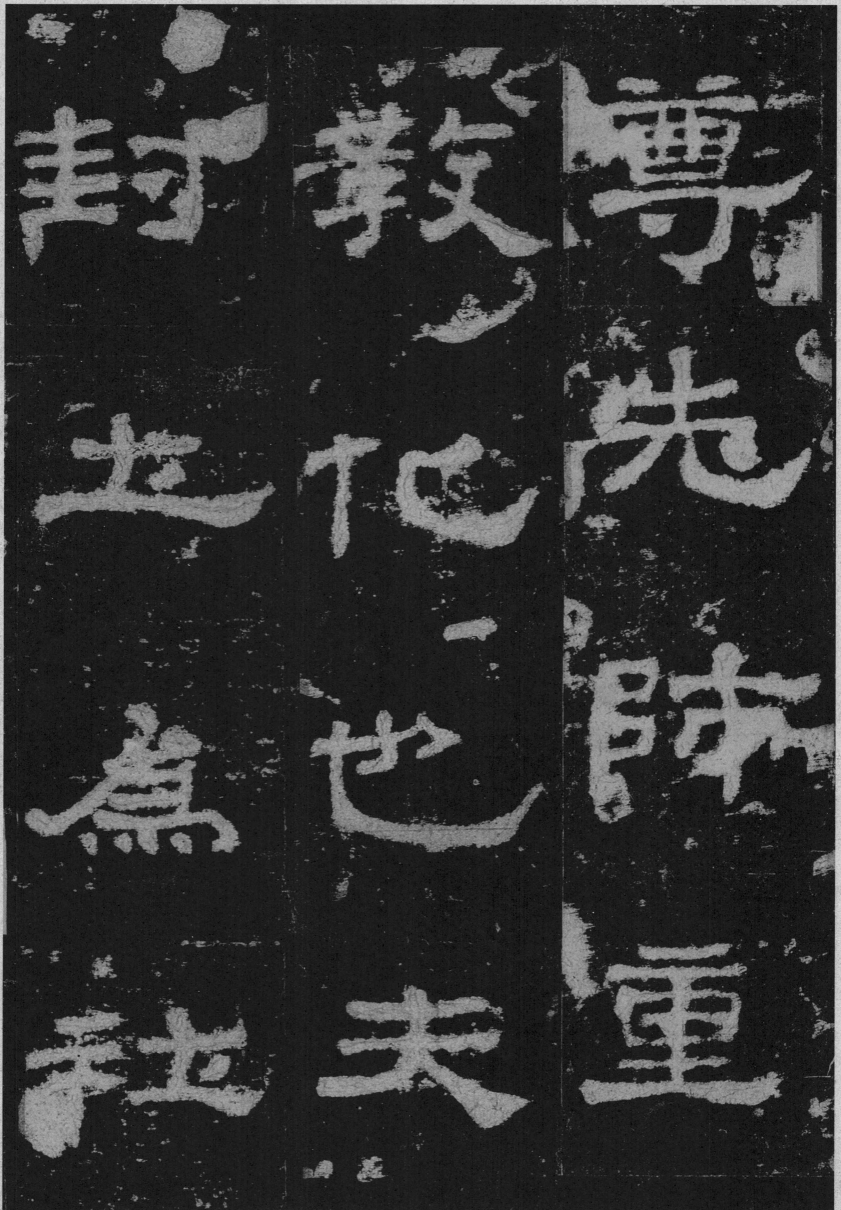

立
稷
而
祀
皆
为
百
姓
兴
利
除
害

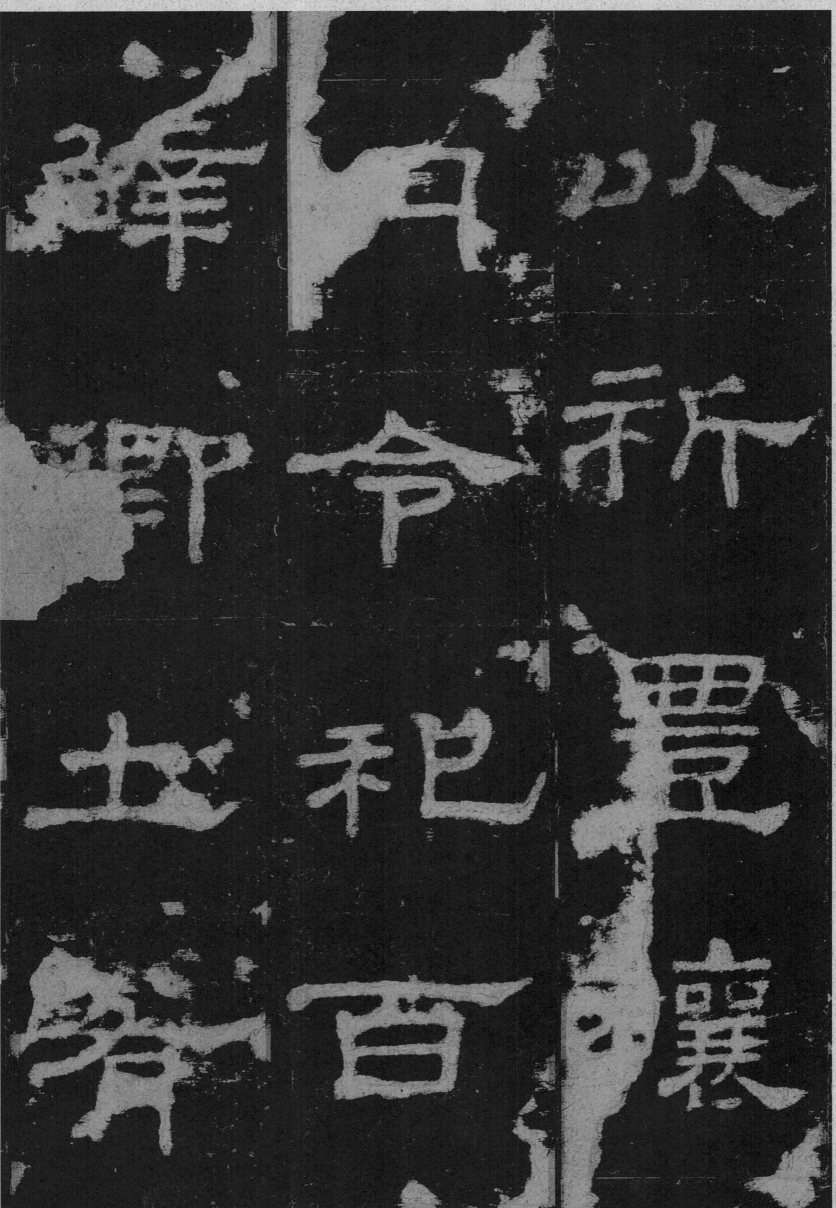

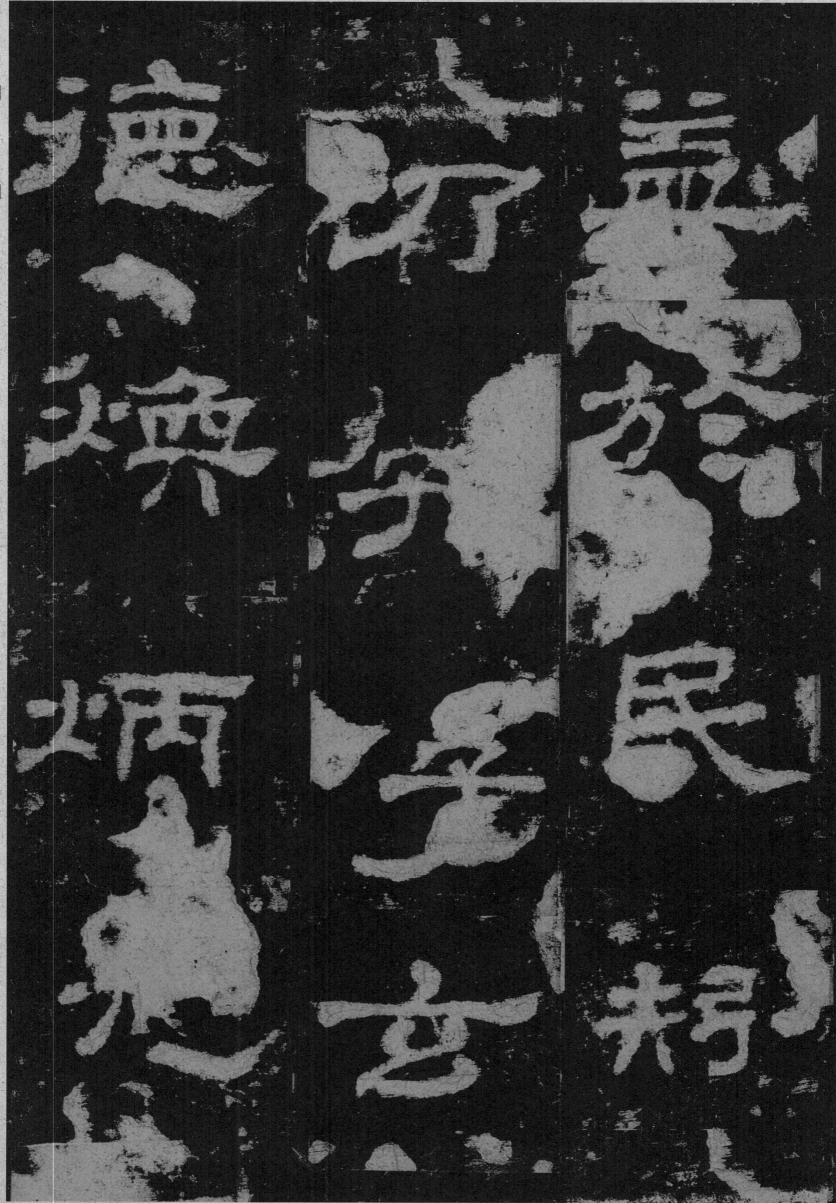

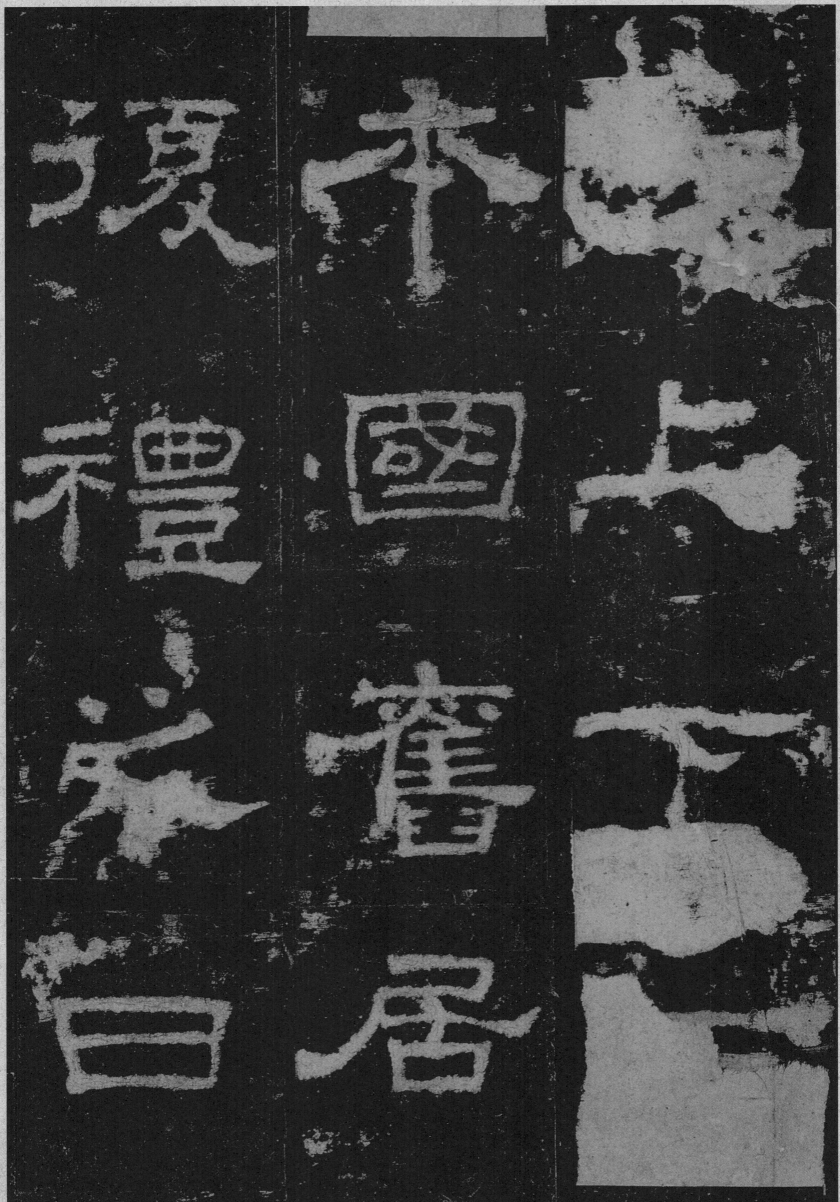

于上下而 本国旧居 复礼之日

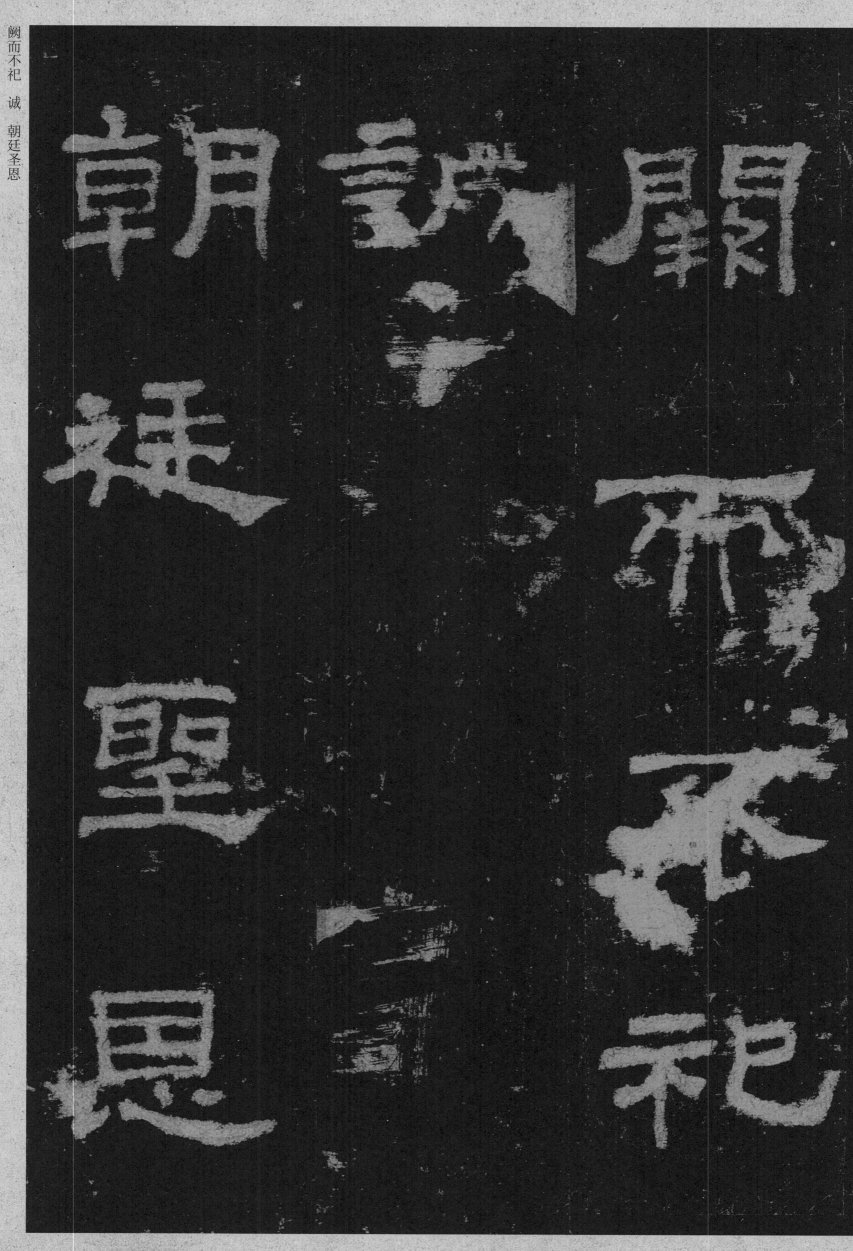

阙而不祀　诚　朝廷圣恩

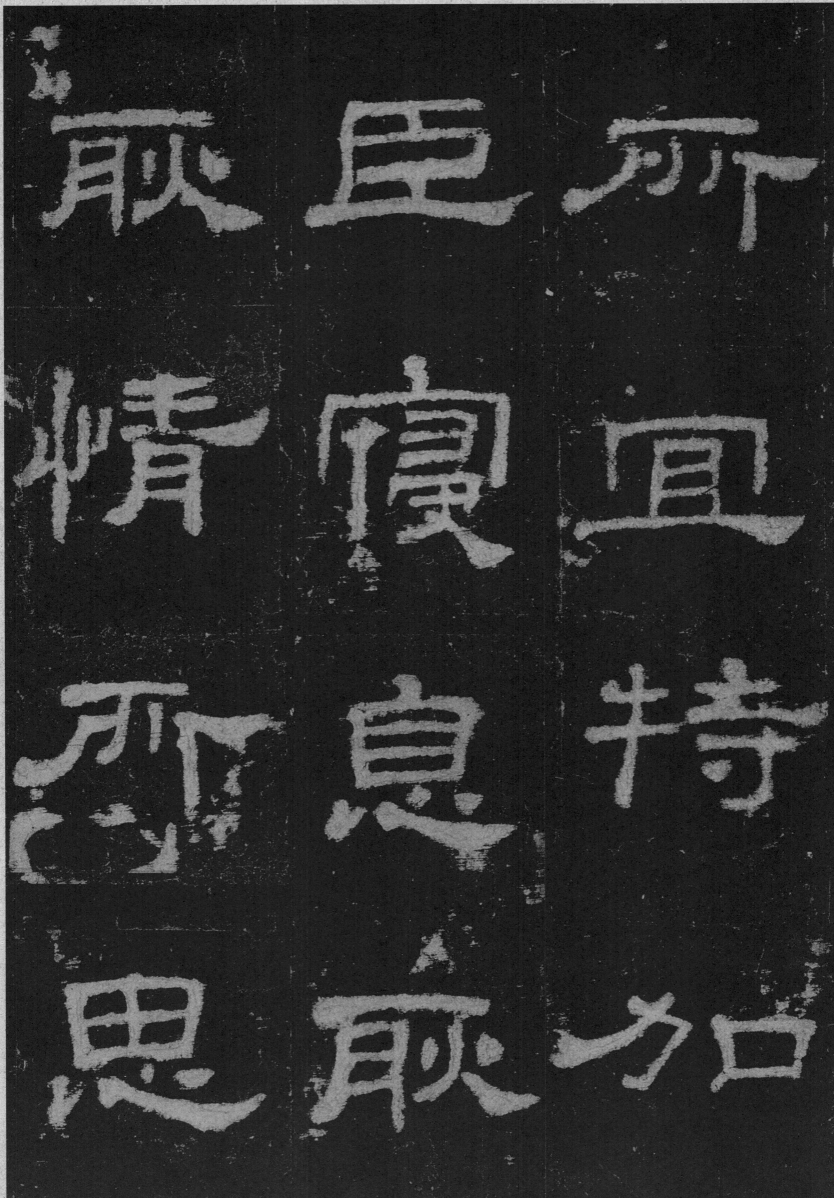

惟立杜乐寒
巳稷廟
职出秋
陛丘秋

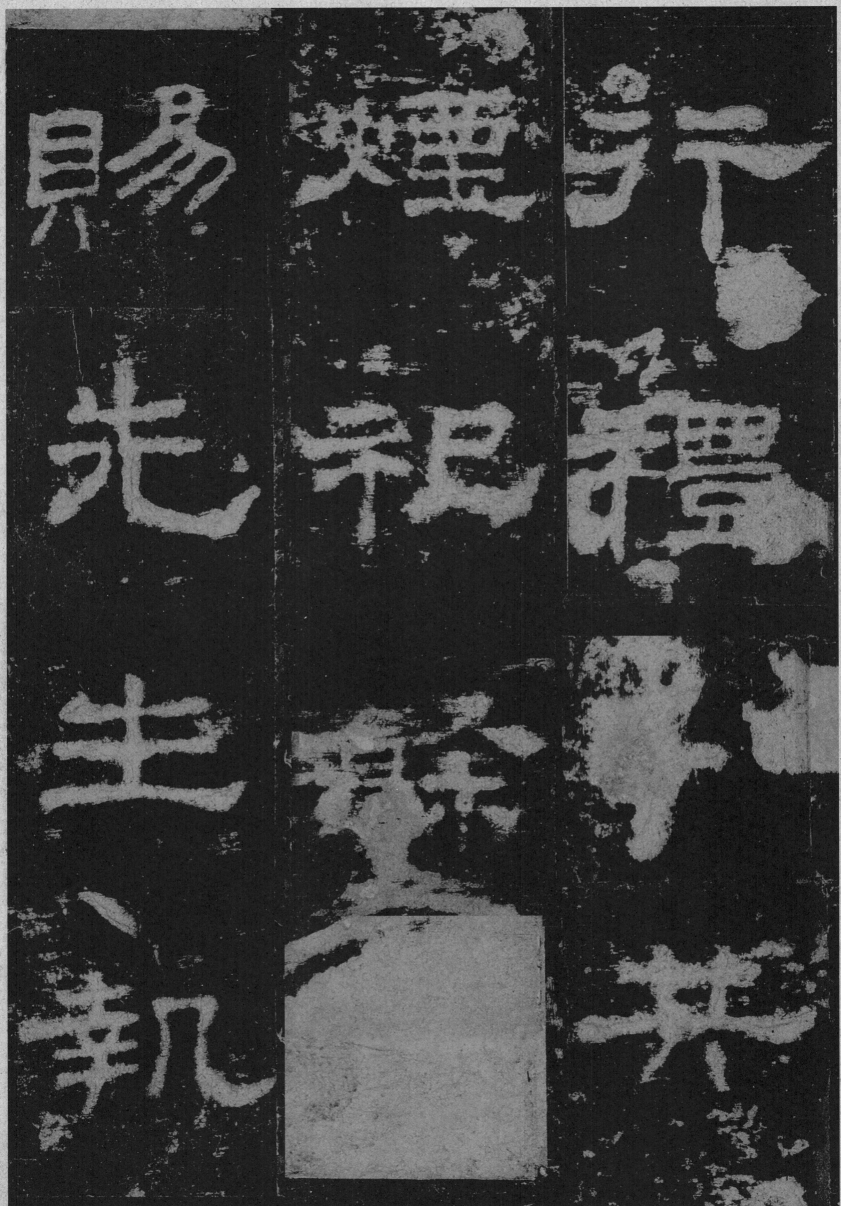

行礼以共

烟祀余□

赐先生执

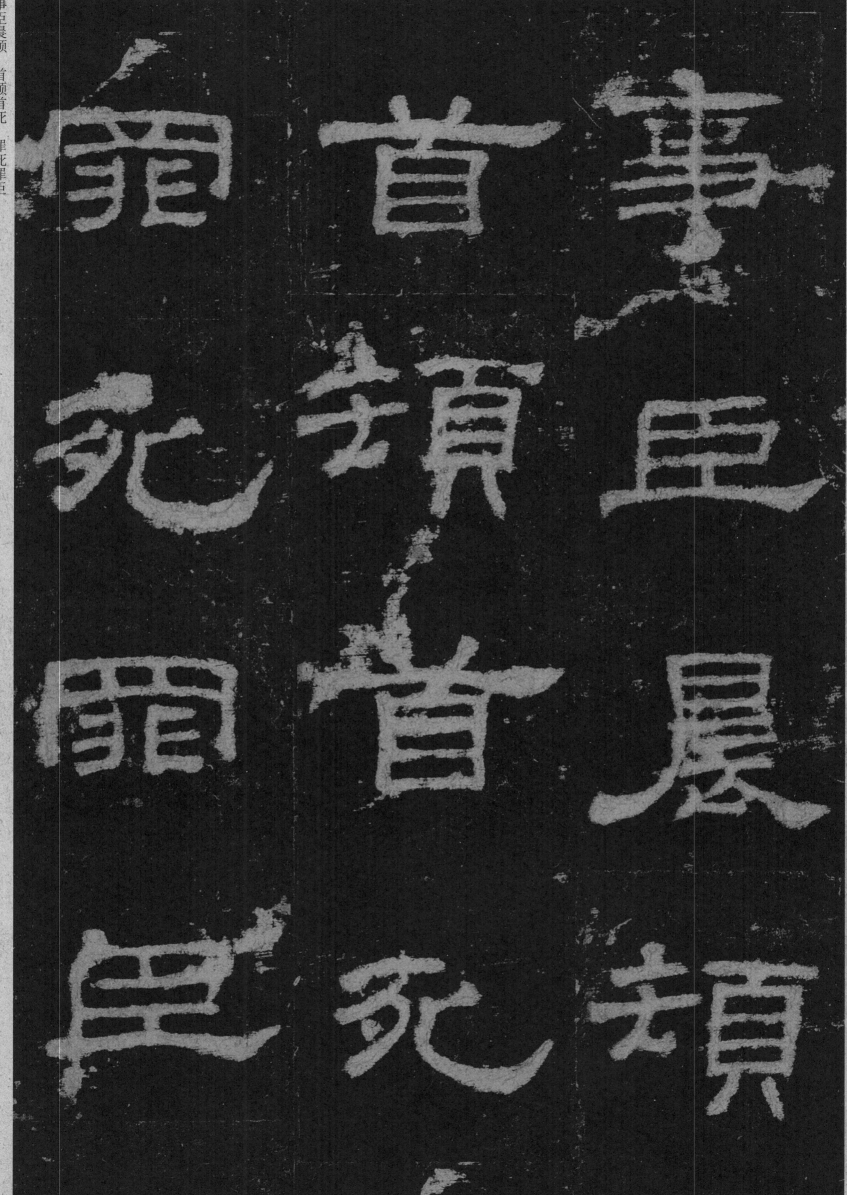

事臣晨頓　首頓首死　罪死罪臣

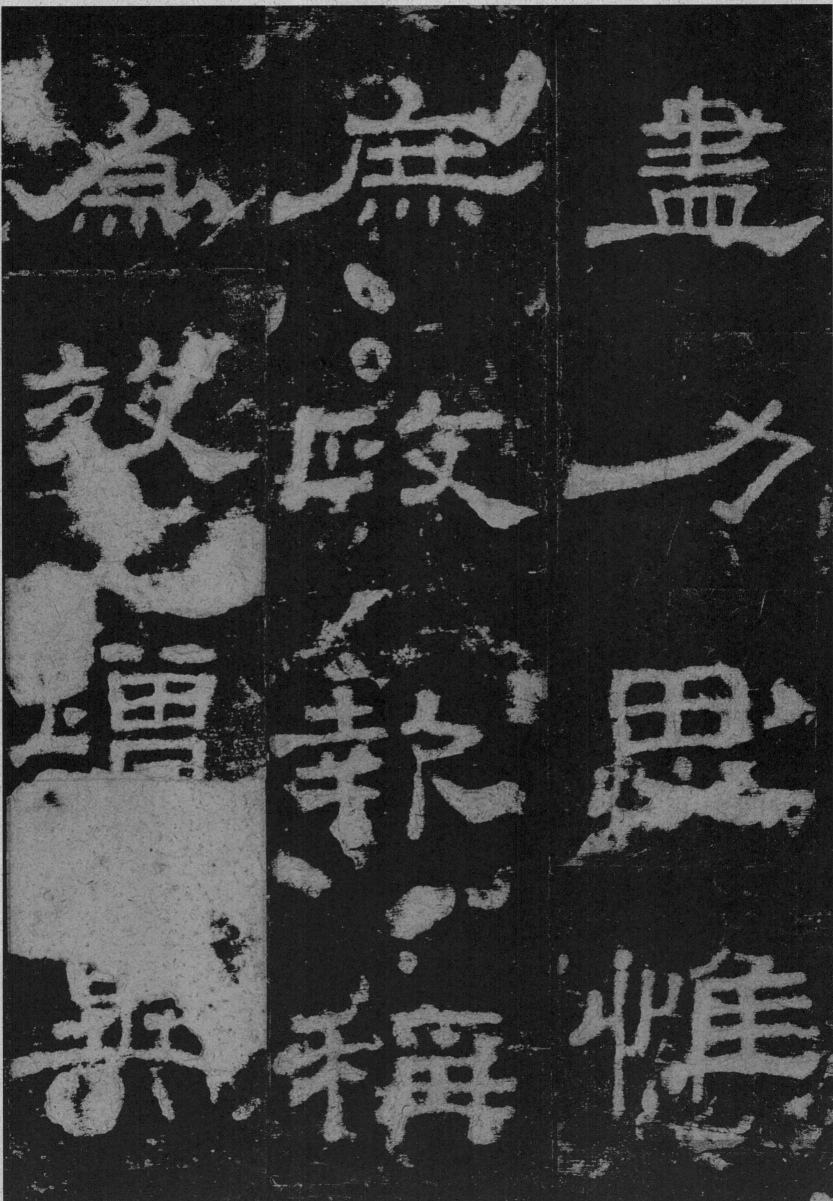

為庶盡
效政一力
　　思
　　惟
　庶
政
報
稱
為
效
增
異

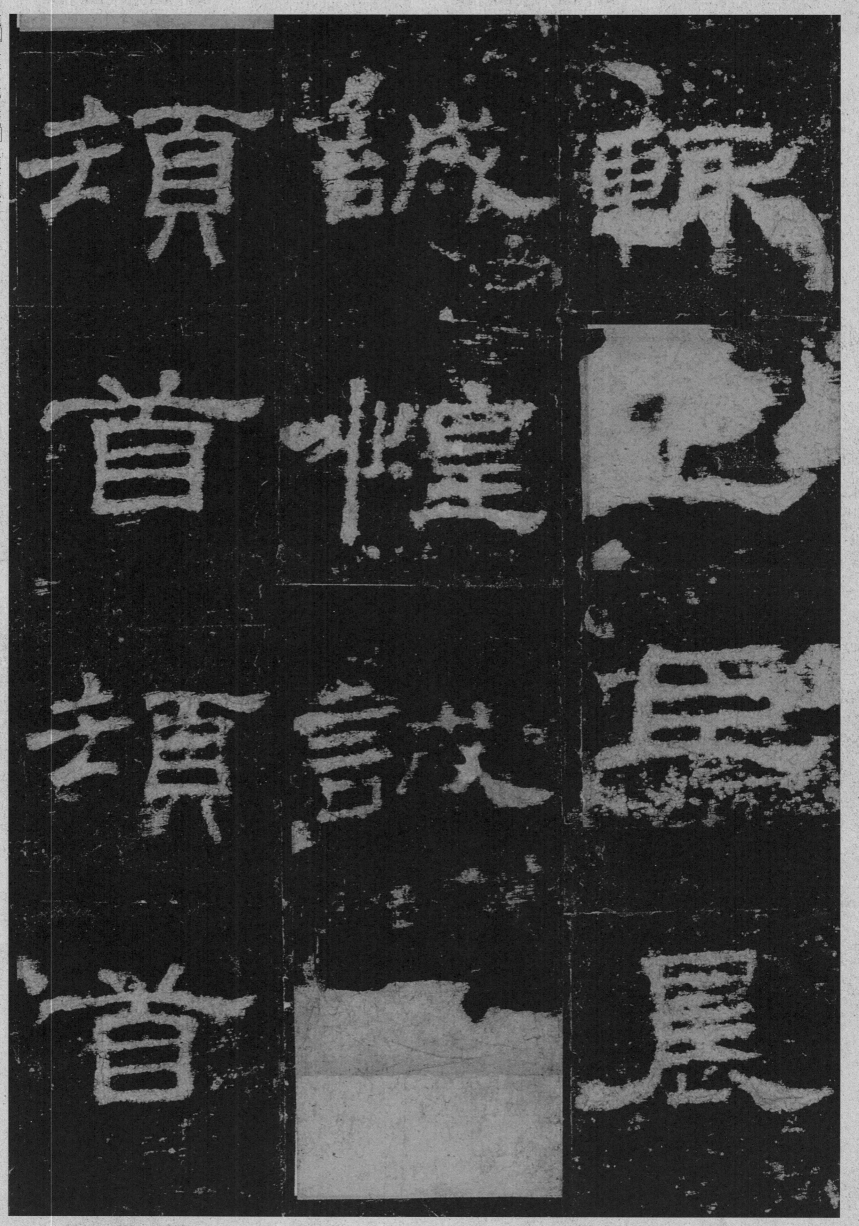

顿誠𦉥
首皇卩
首頵誠昆
首言臣
誠
首晨

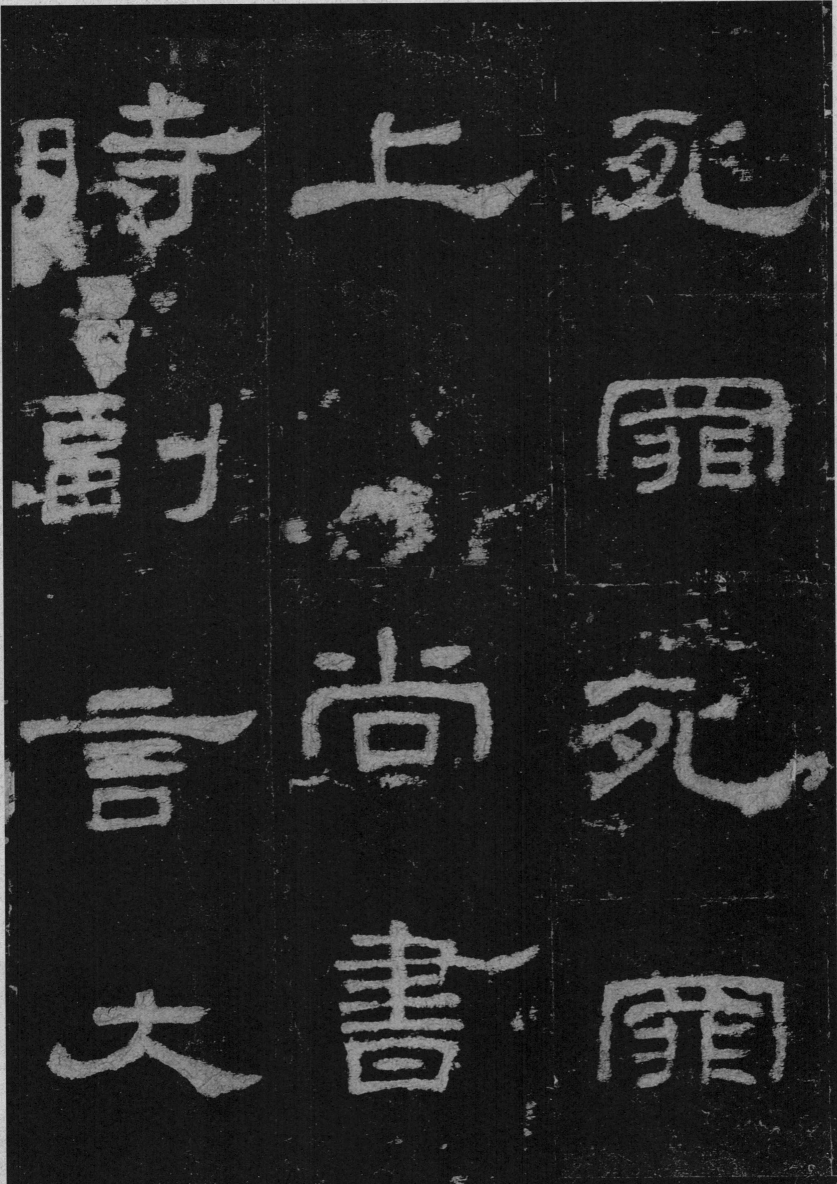

博

太

尉

司

遠

司

空

大

治

司

農

府

治

大

司

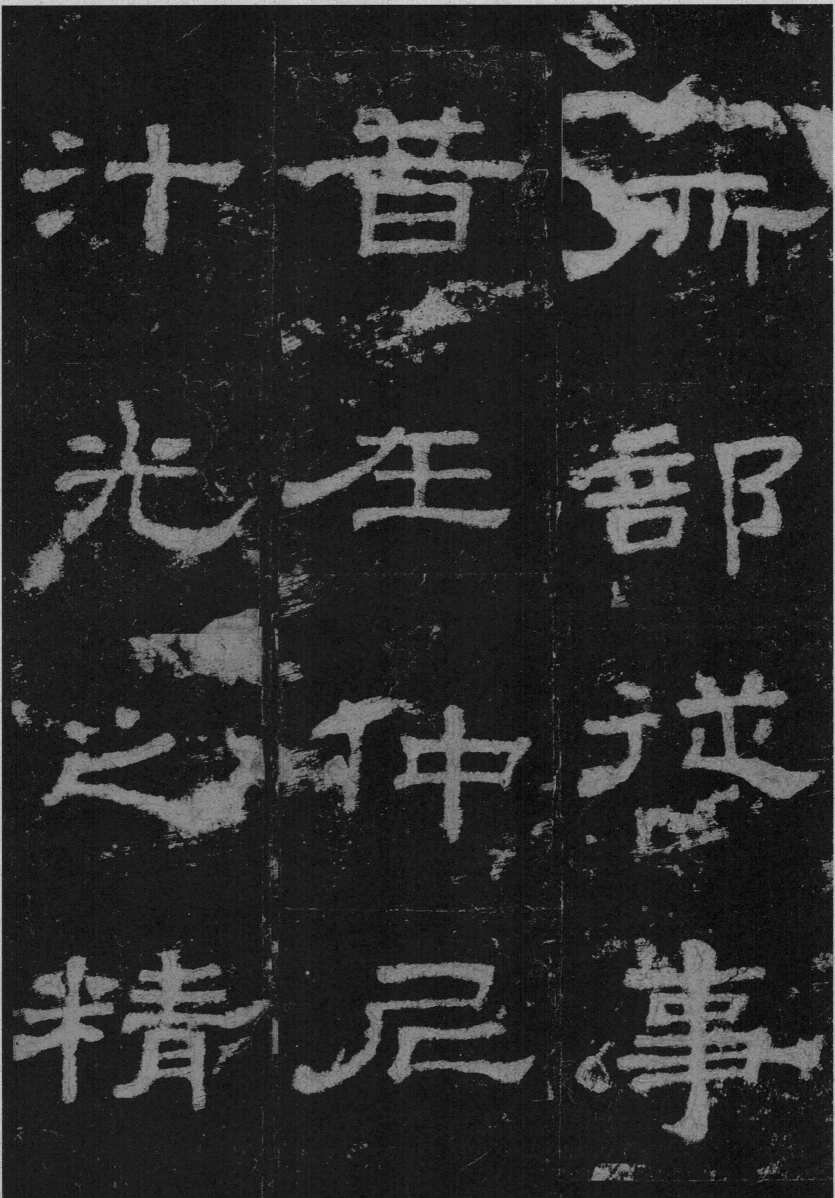

研所部
昔首在
仲尼
汁光之精

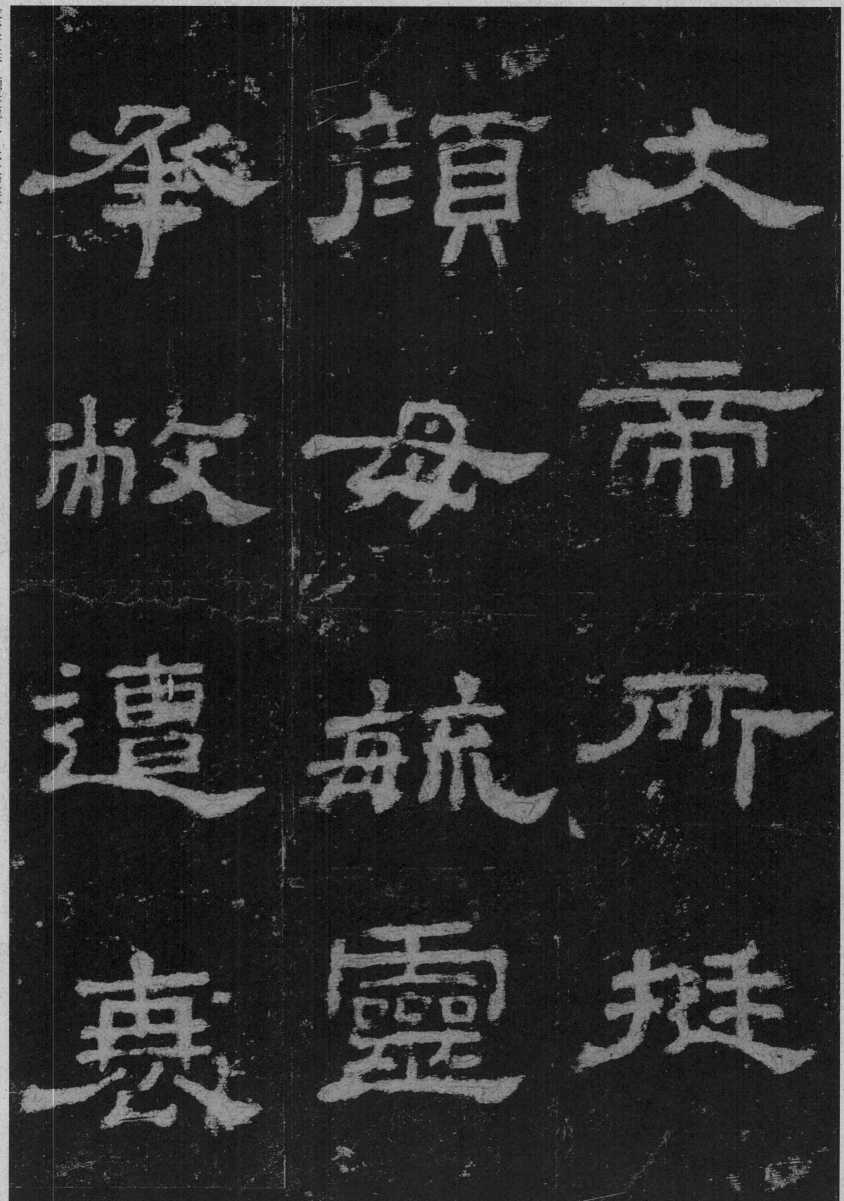

大帝所挺

颜母毓灵

承敝遭衰

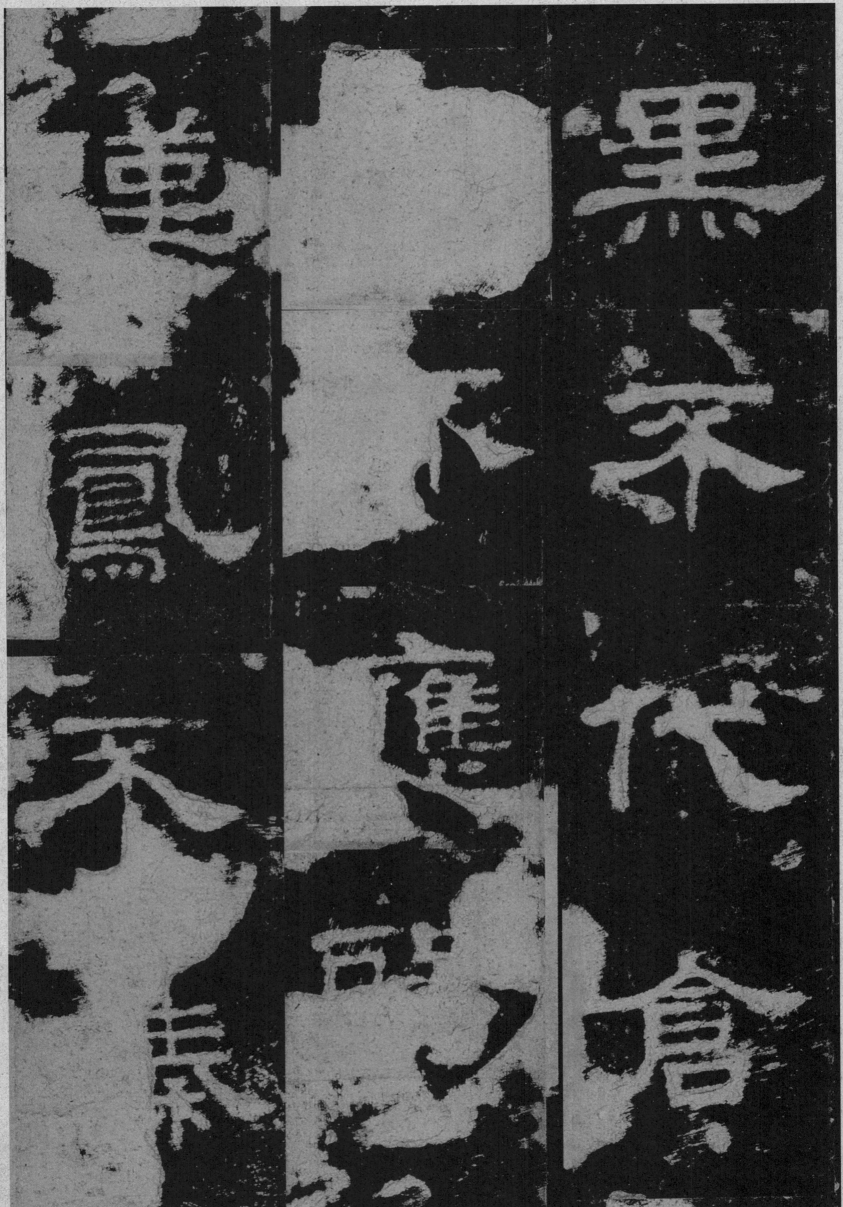

黑不代仓

流应聘 叹凤不臻

黑不代仓

流应聘 叹凤不臻

54

獲養自

竦徒衛

巅三反

佁千鲁

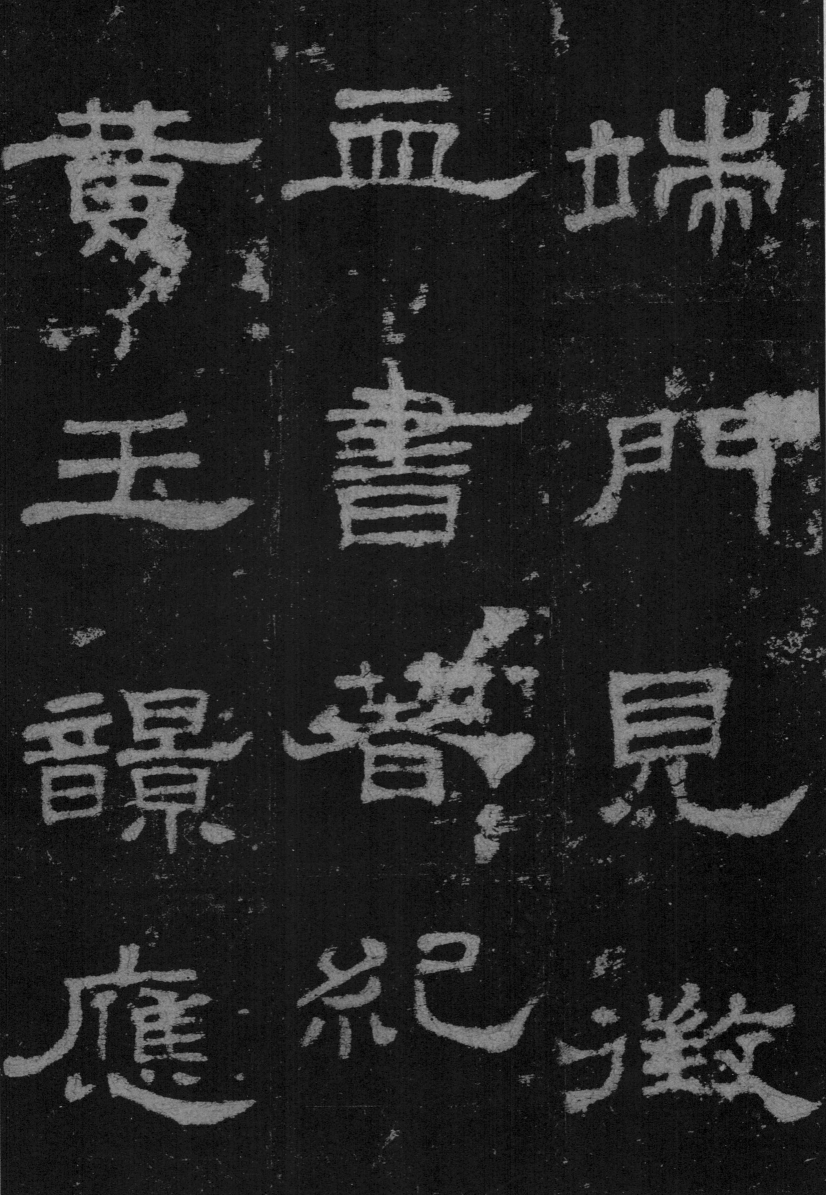

端门见征

血书著纪

黄玉响应

主为汉制　道审可行　乃作春秋

主為漢制

道审可行

乃作春秋

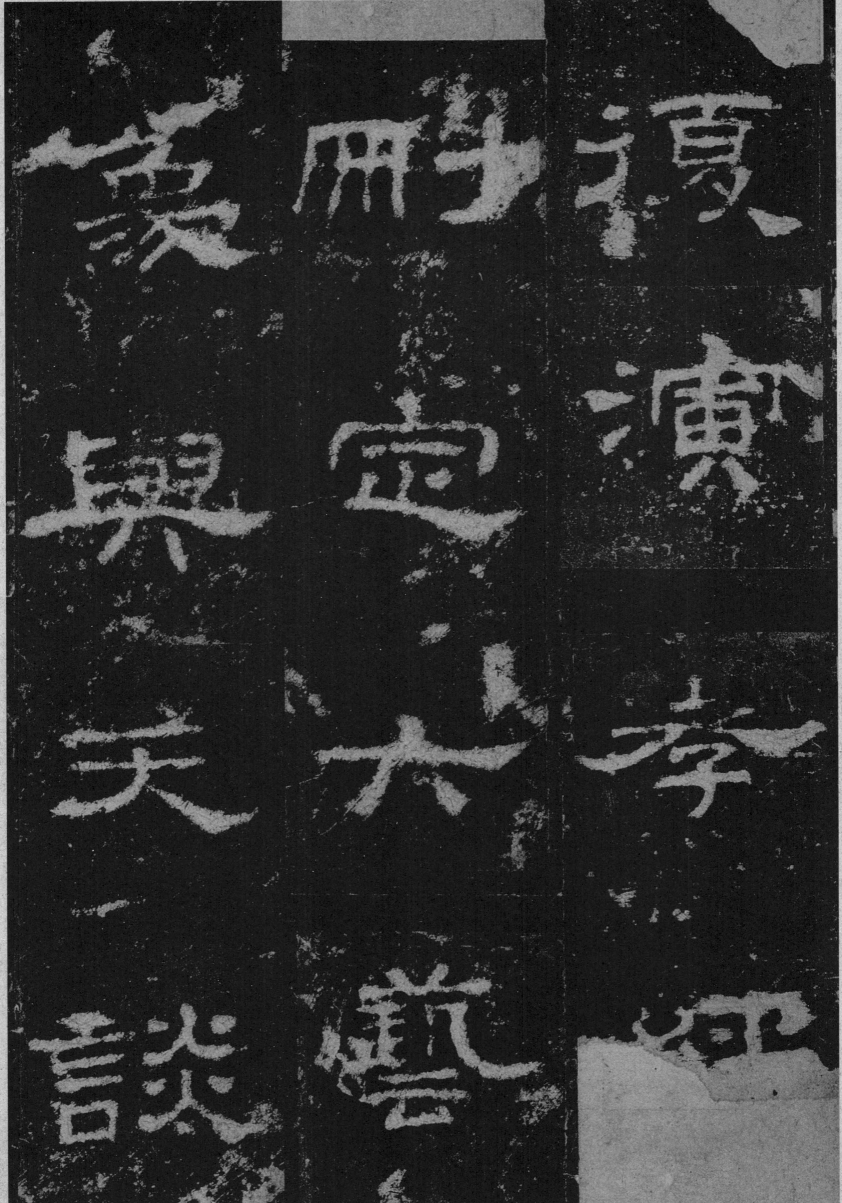

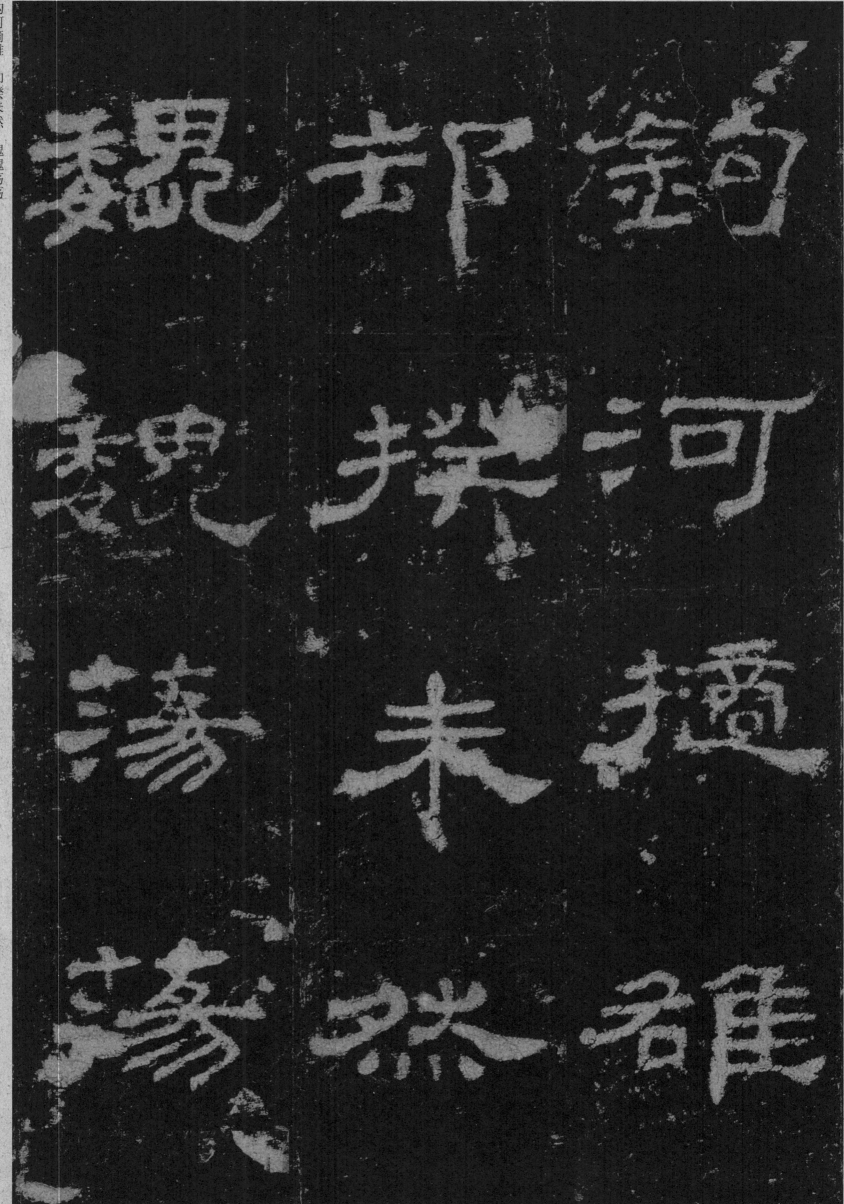

魏卽钩

魏揆河

荡未檷

蕩然雅

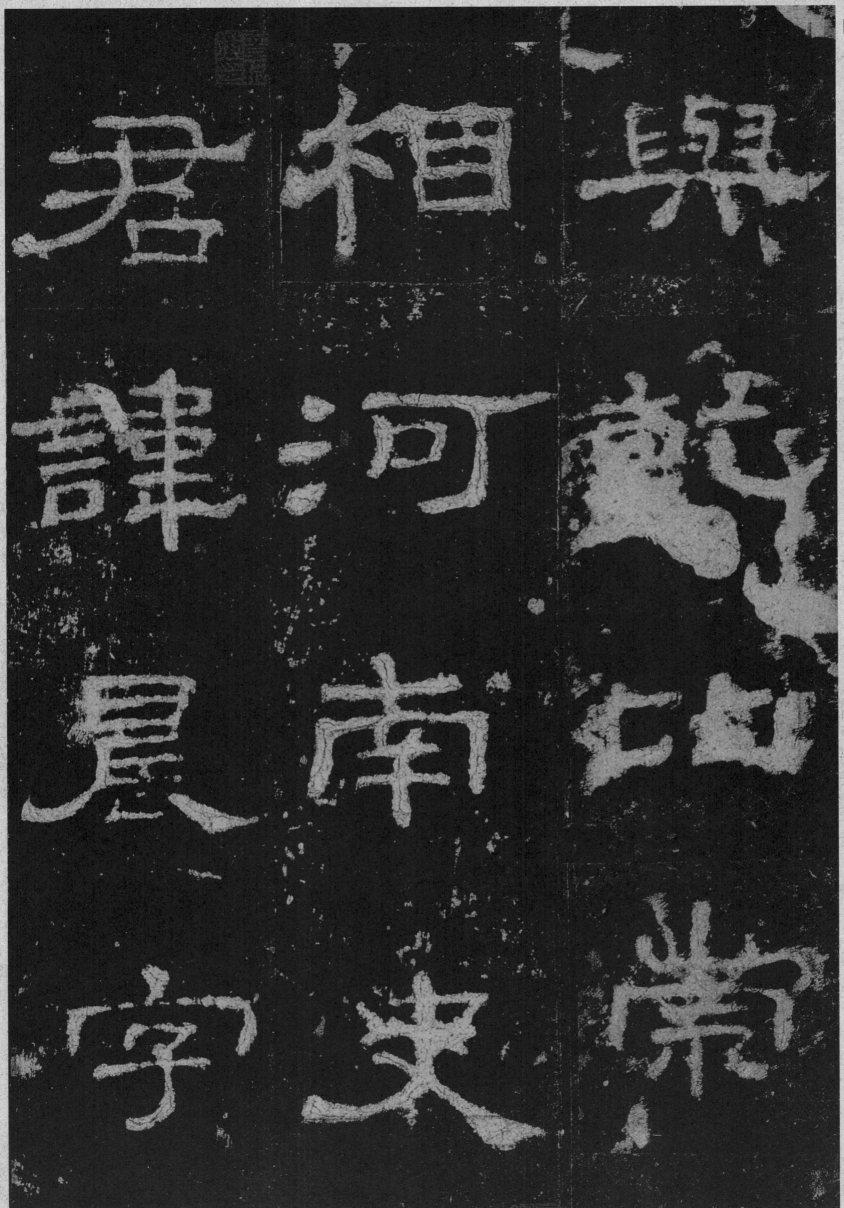

与乾比崇 相河南史 君讳晨字

君相與

隸河乾

見南西

字史崇

伯時從越

騎校尉拜

建寧元年

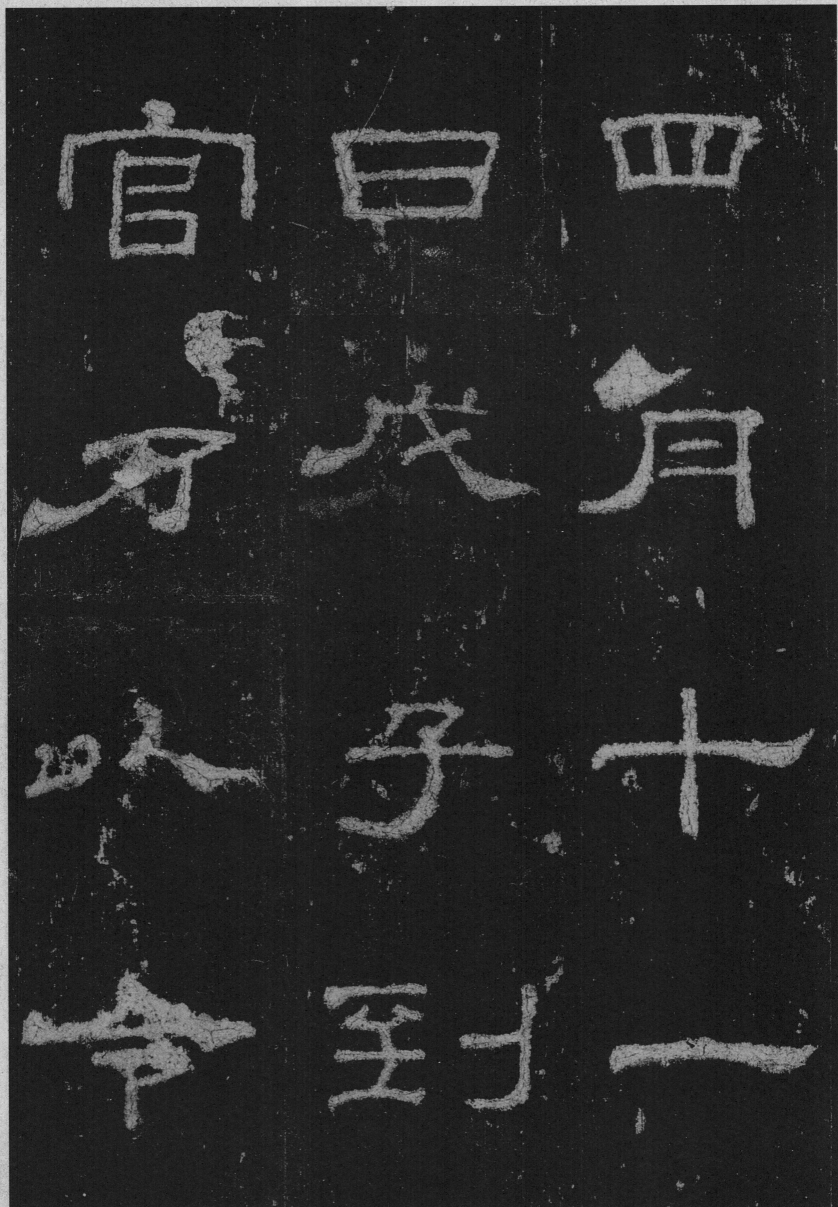

見　子　曰

觀　墨　拜

路　見

闕　虔

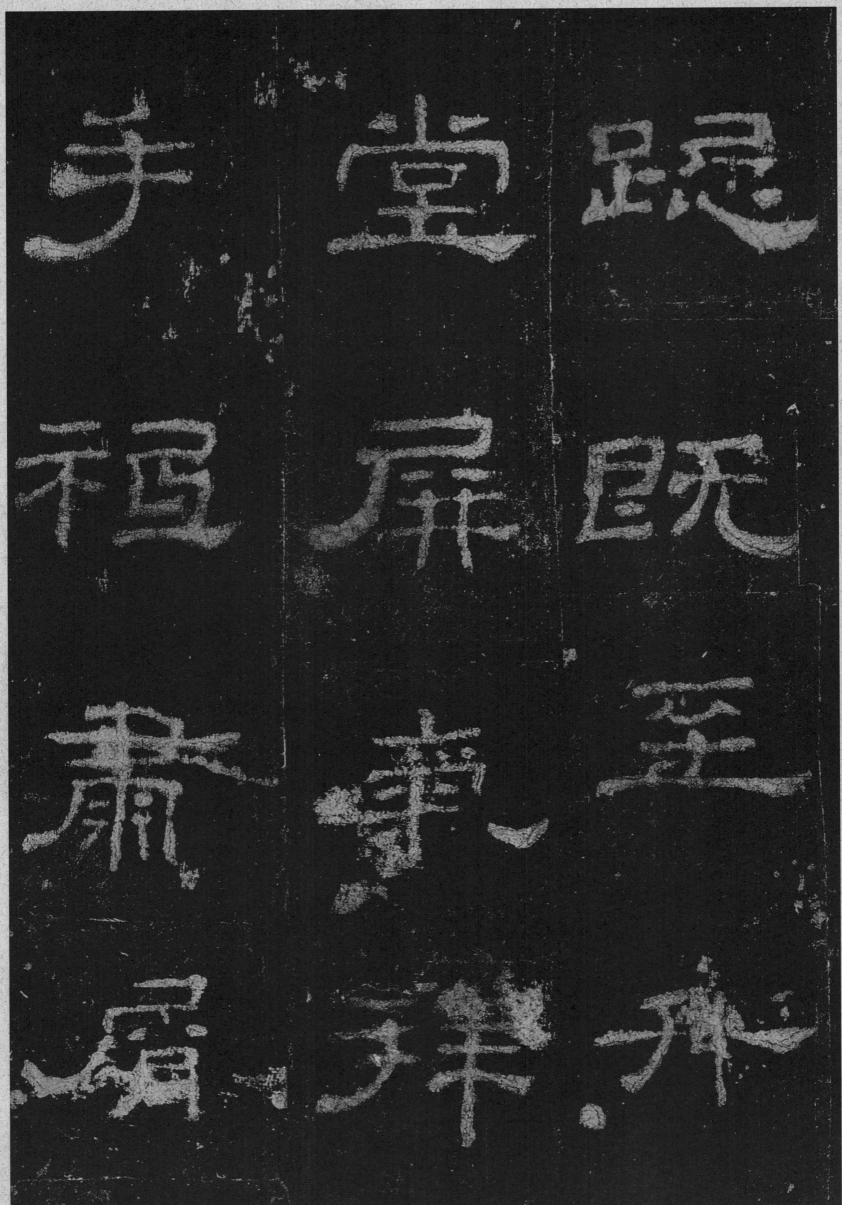

跽既至
升堂屏
气拜手
秖肃屑

俾

在

宅

依

歸

神

依

歸

之

若

奮

所

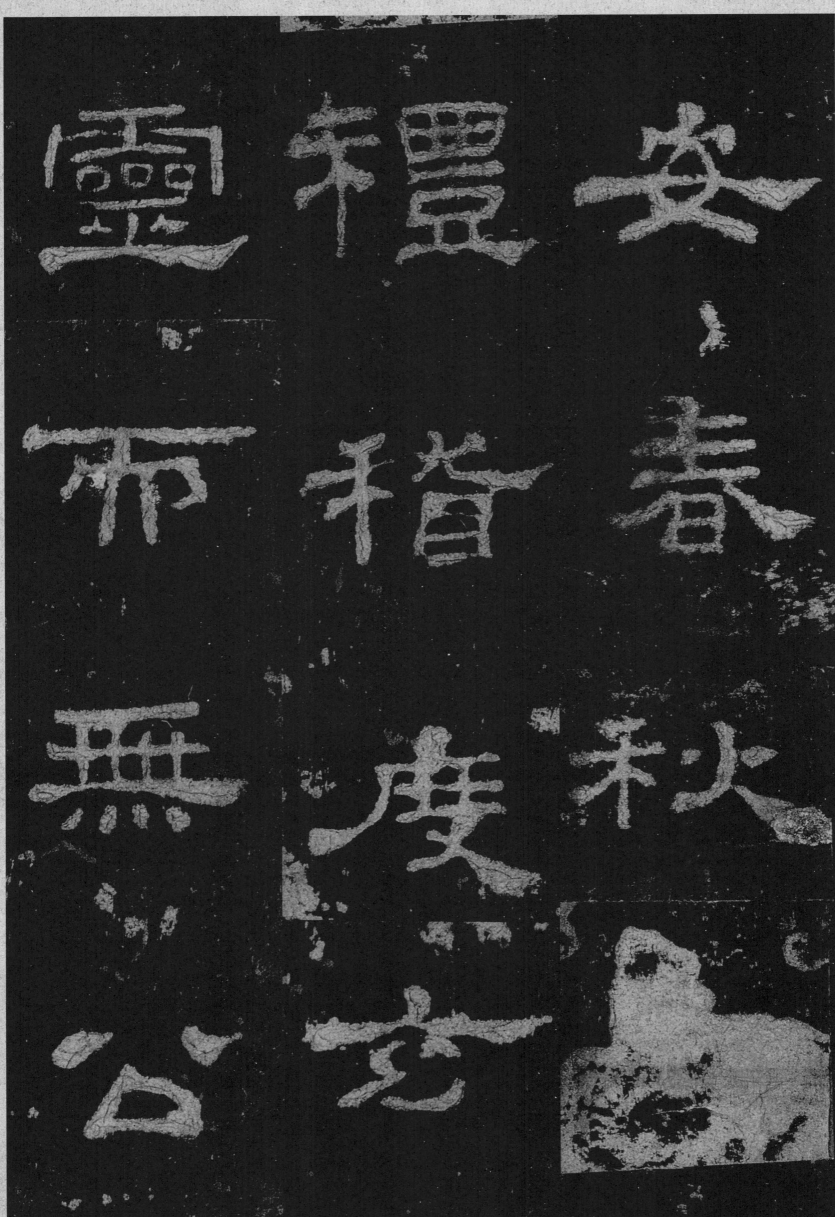

出享献之　荐钦因春　缋导物嘉

嚮嘉出

蓁欽享

牛物曰獻

　　嘉春之

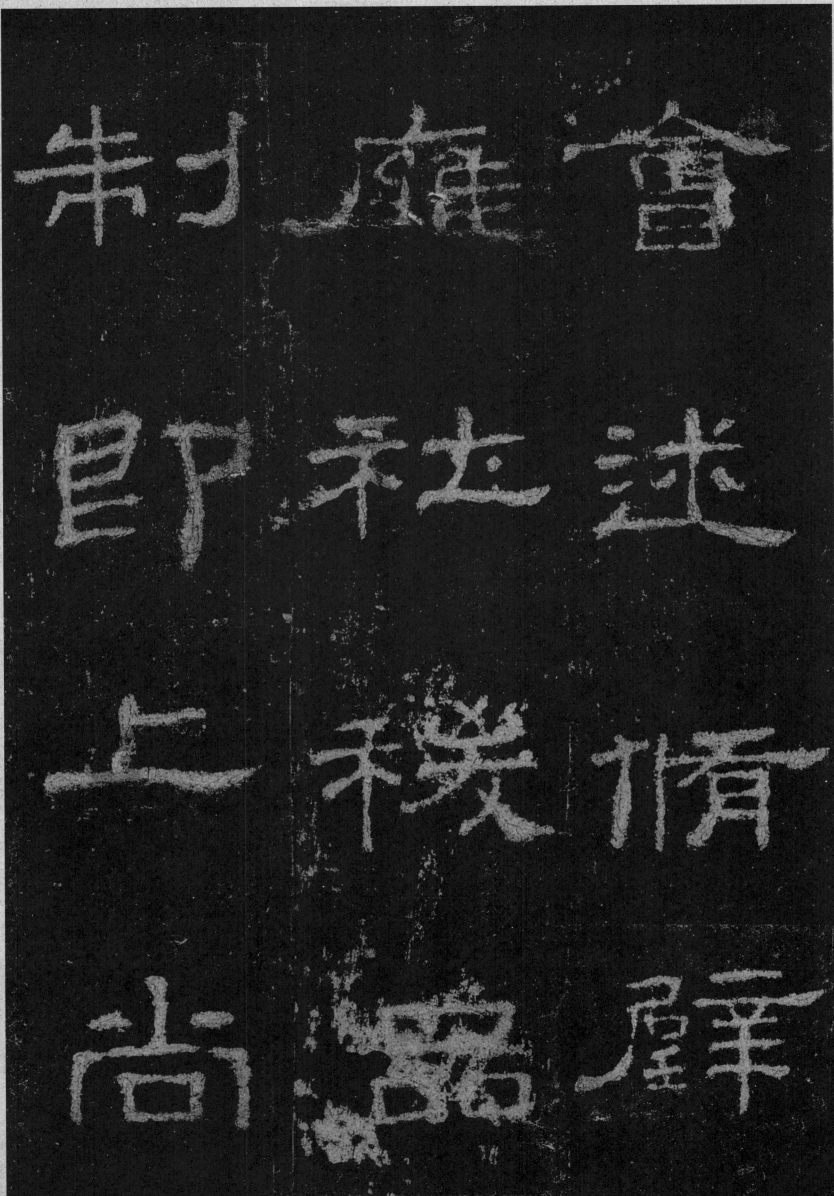

曾雍制

述社即

惰稷上

霹嘉尚

書采以人
訟乃敢承
祀余胙賦

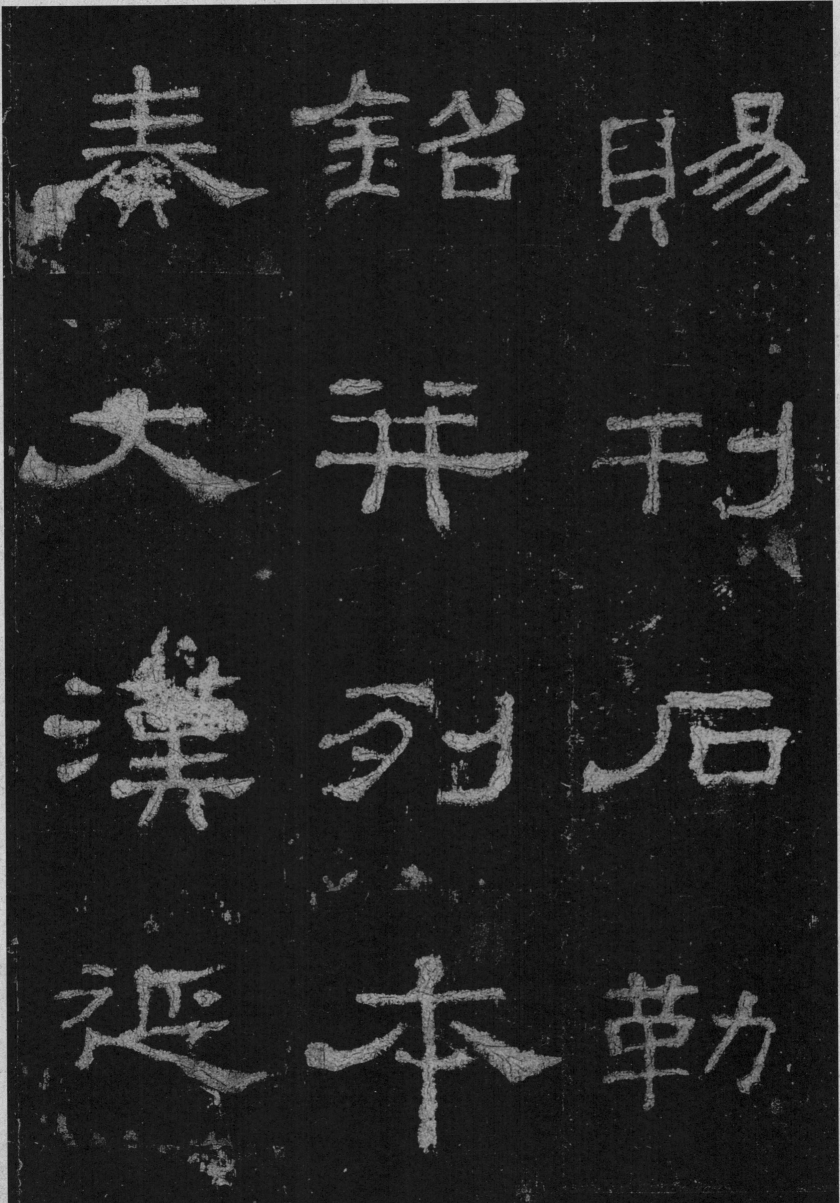

賜見易

銘名刊

春金石

大并延

漢列本

延本勒

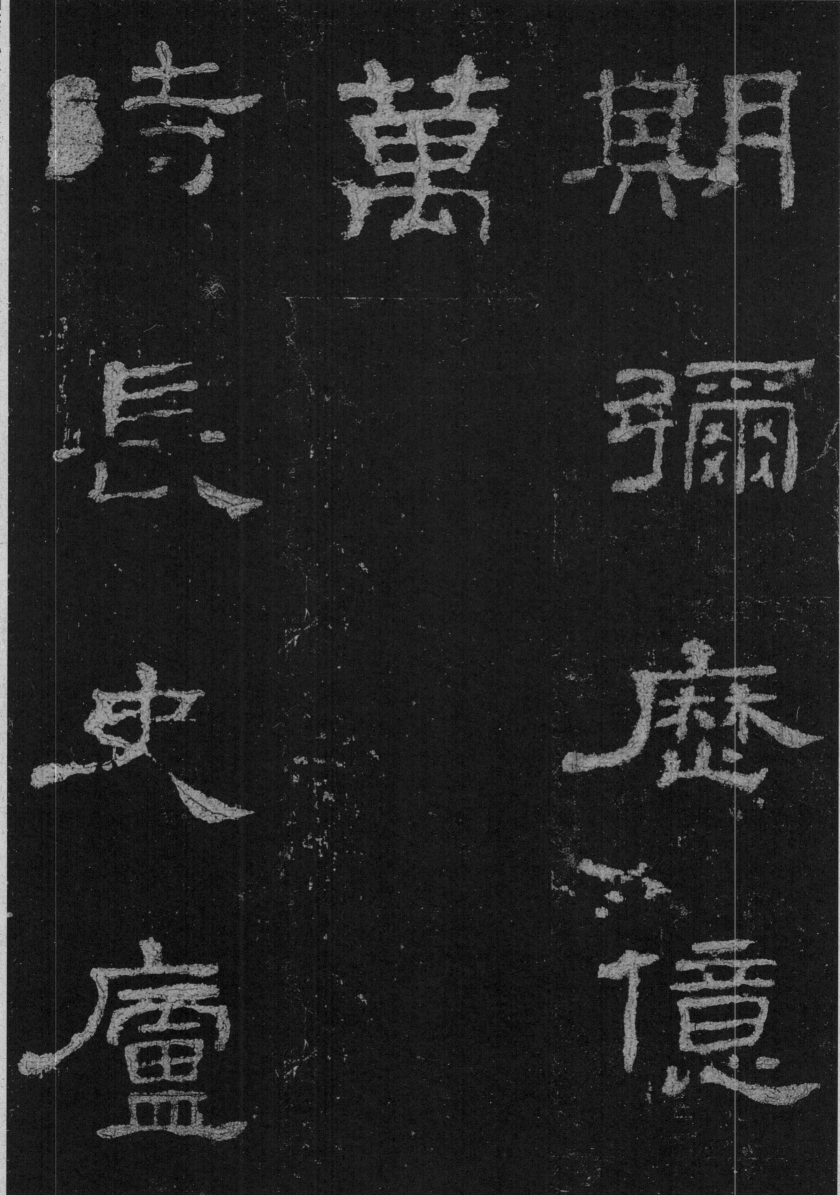

期彌歷億

萬時長史廬

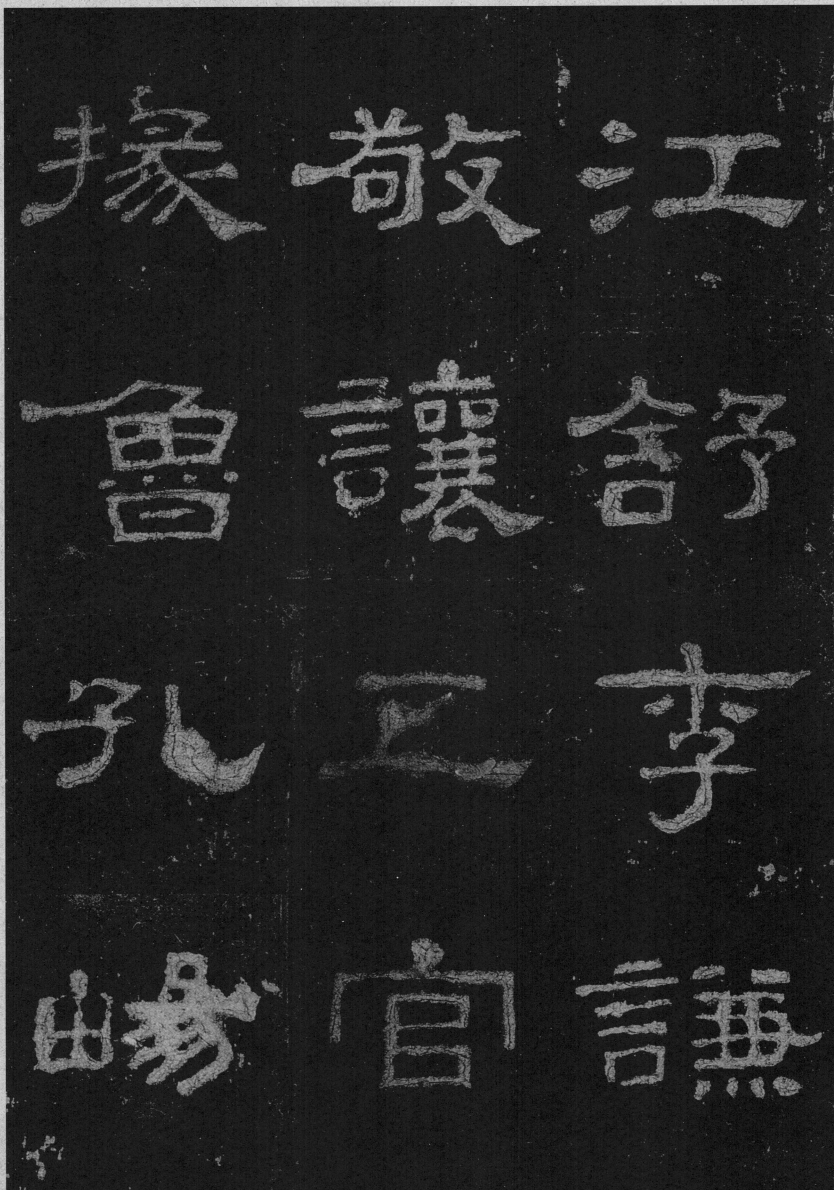

江舒李謙

敬讓五官

掾魯孔暢

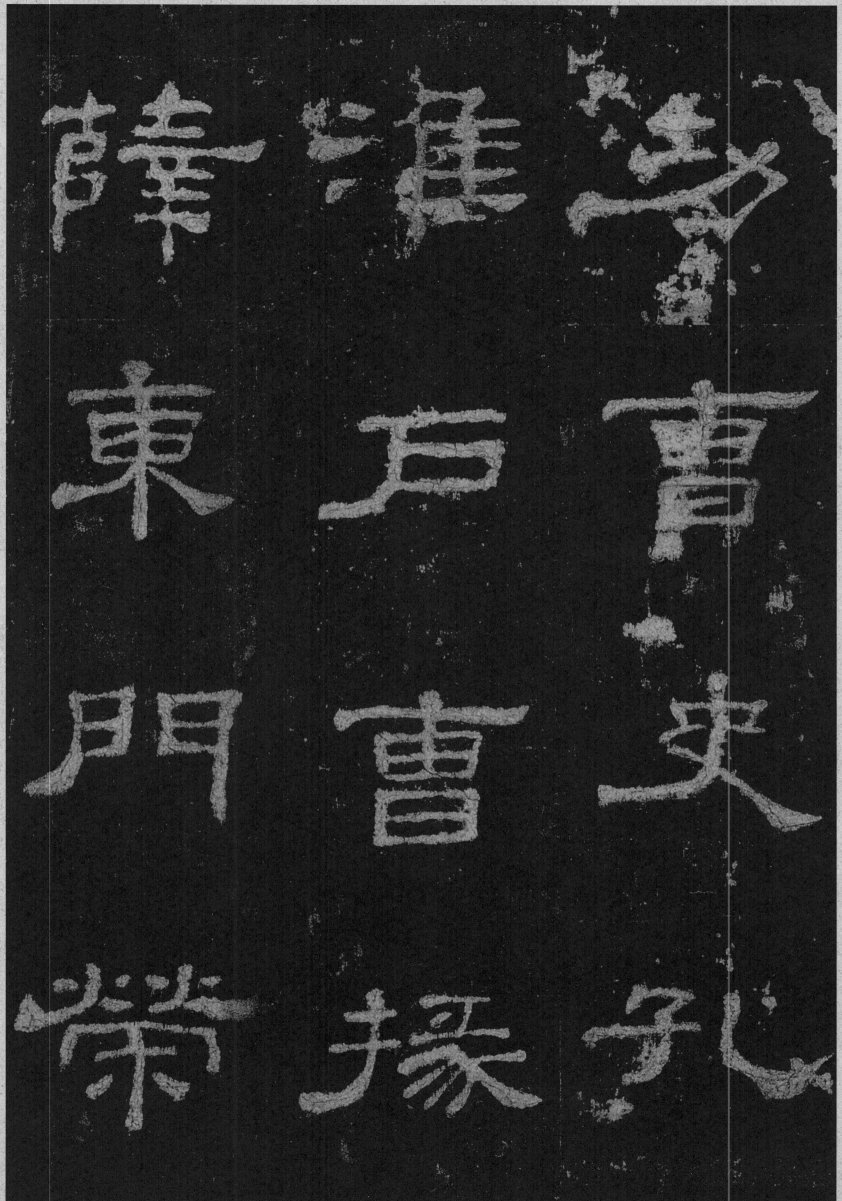

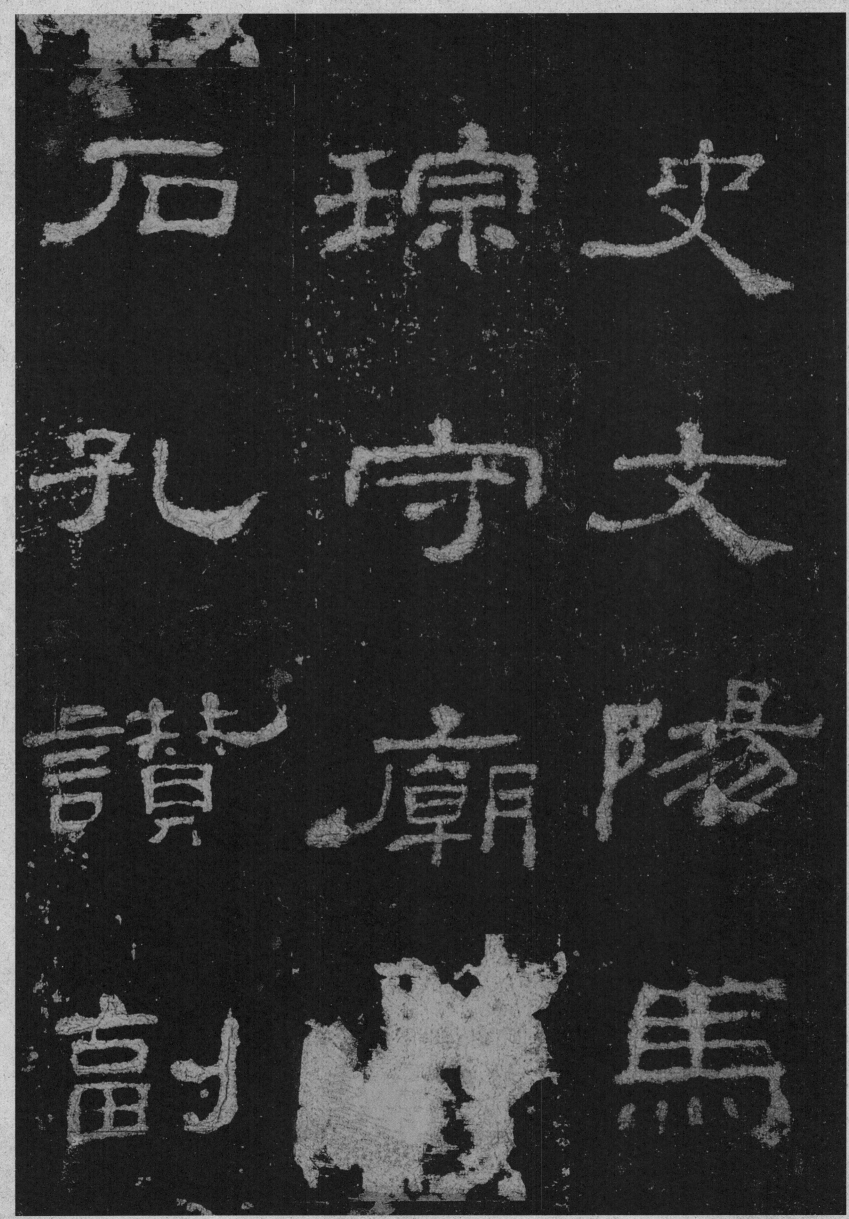

石琼史
孔守文
讃廟陽
冑馬

史文阳马　琼守庙□　石孔赞冑

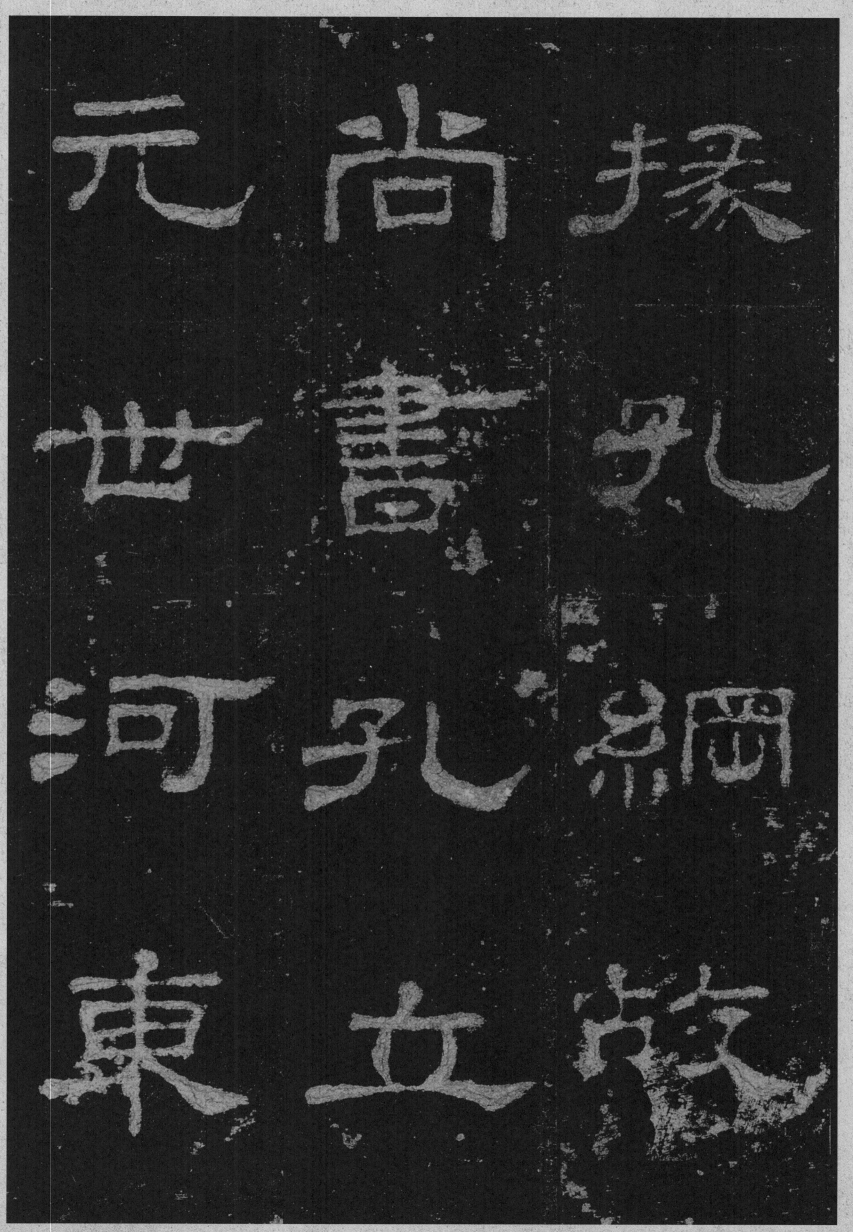

掾　尚　元

孔　書　世

綱　孔　河

故　立　東

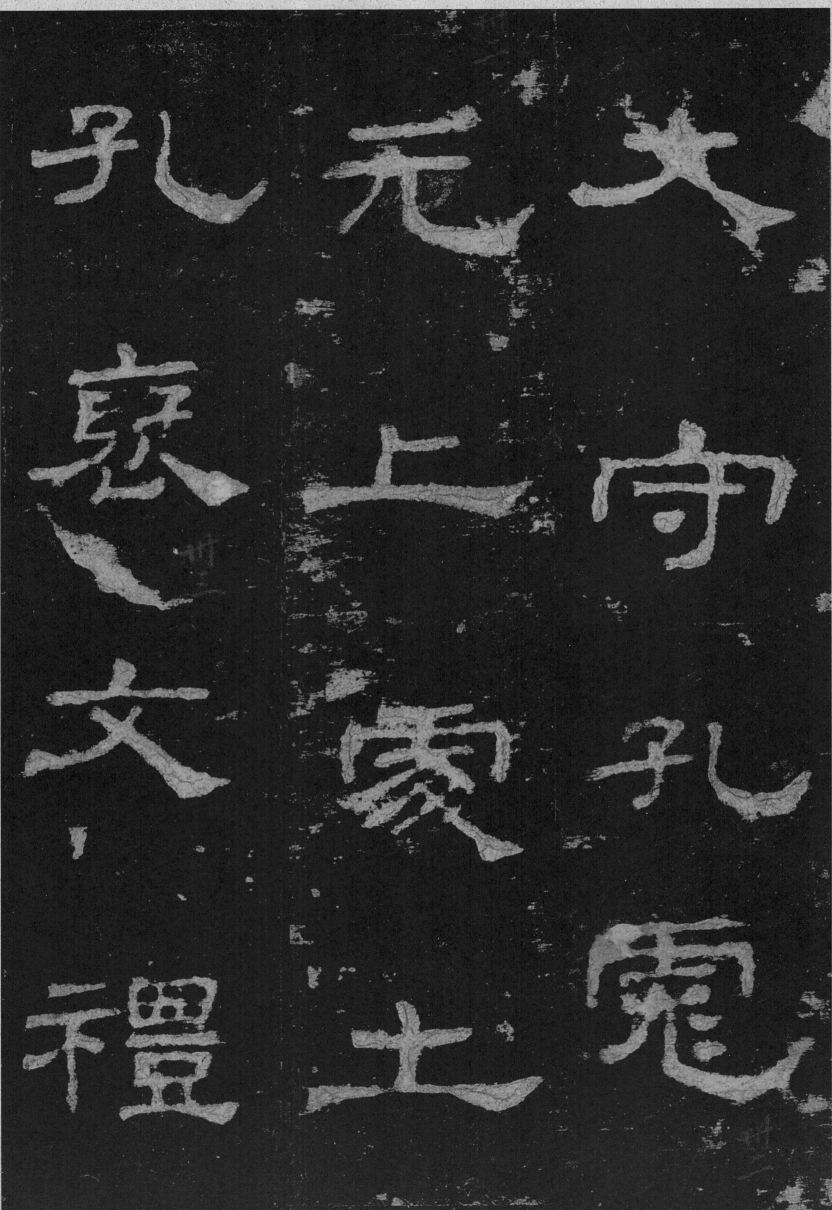

太守孔彪 元上处士 孔褒文礼

皆會廟堂

國縣員

吏無

大小

空府竭寺

咸俾來觀

并畔宮文

学先事合

先諸百

事弟九

生弟

洛执

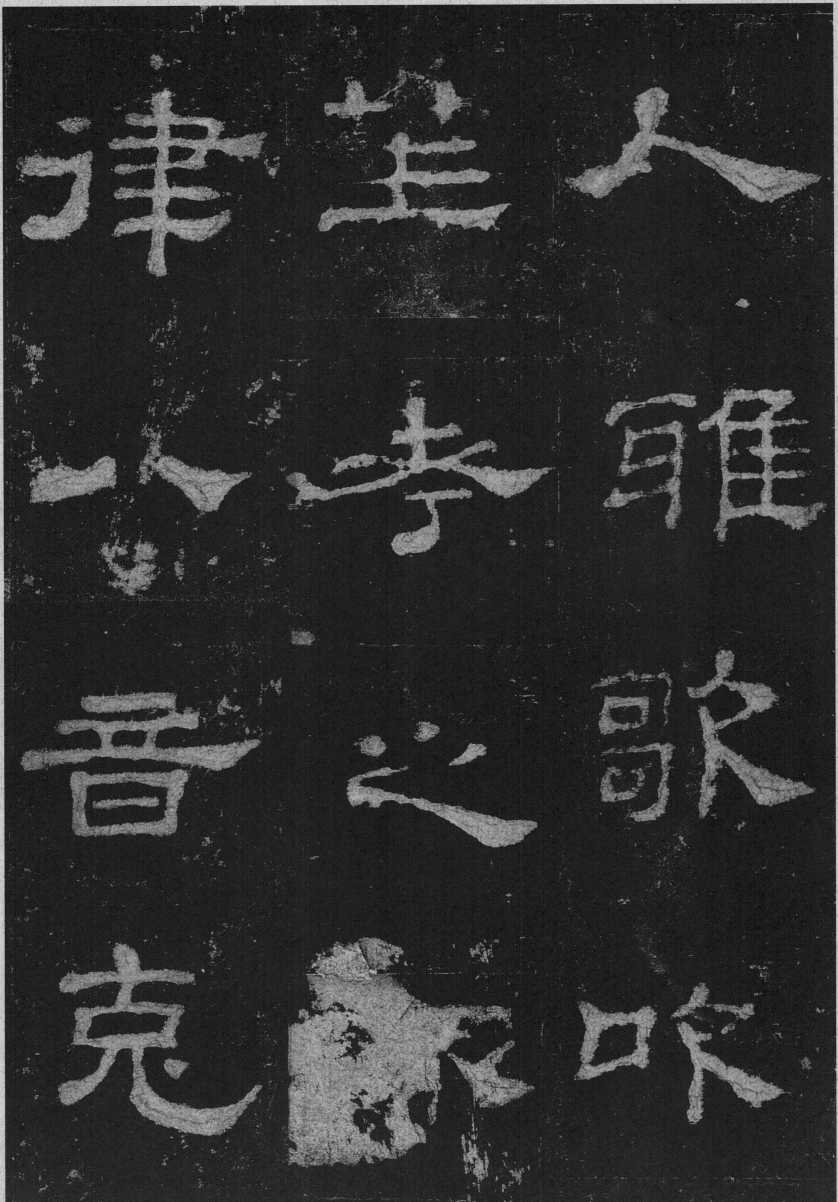

大雅歌吹

律八音克

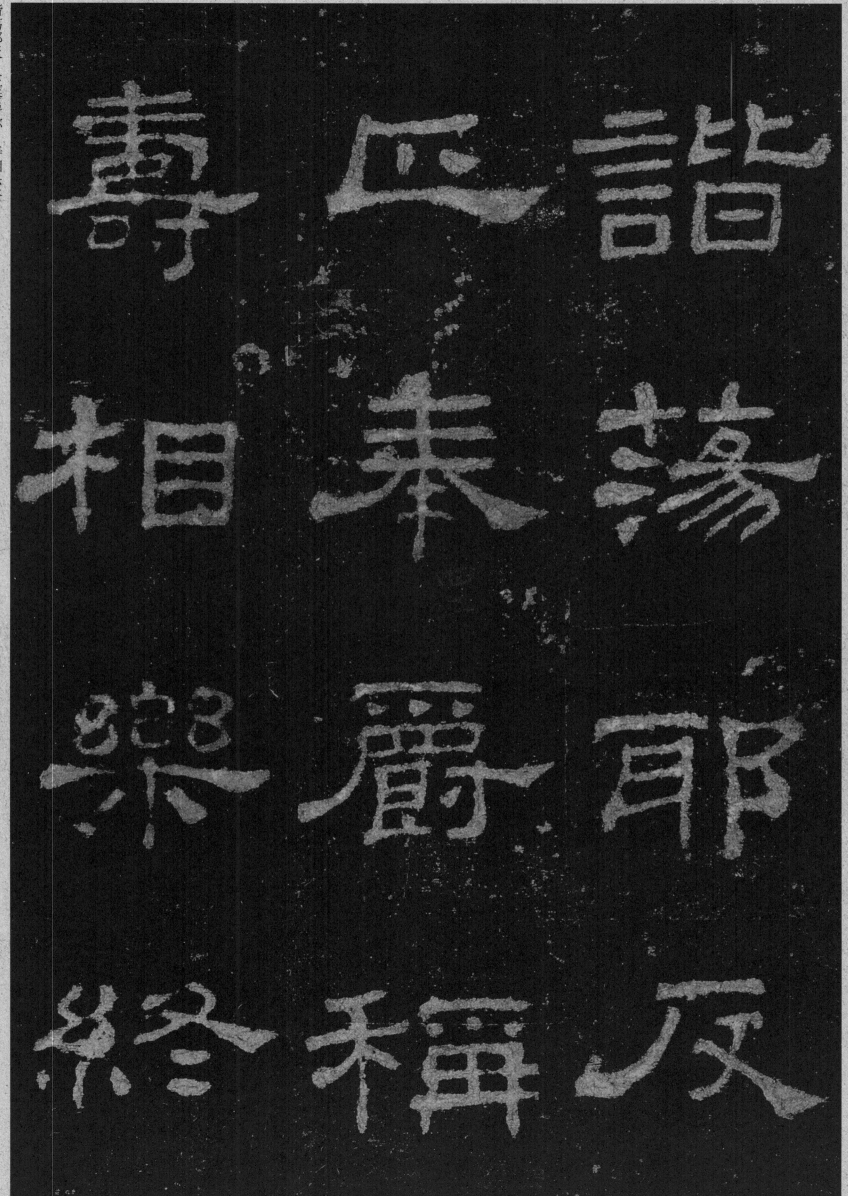

寿　匹　皆

相　奉　荡

乐　爵　耶

终　稱　反

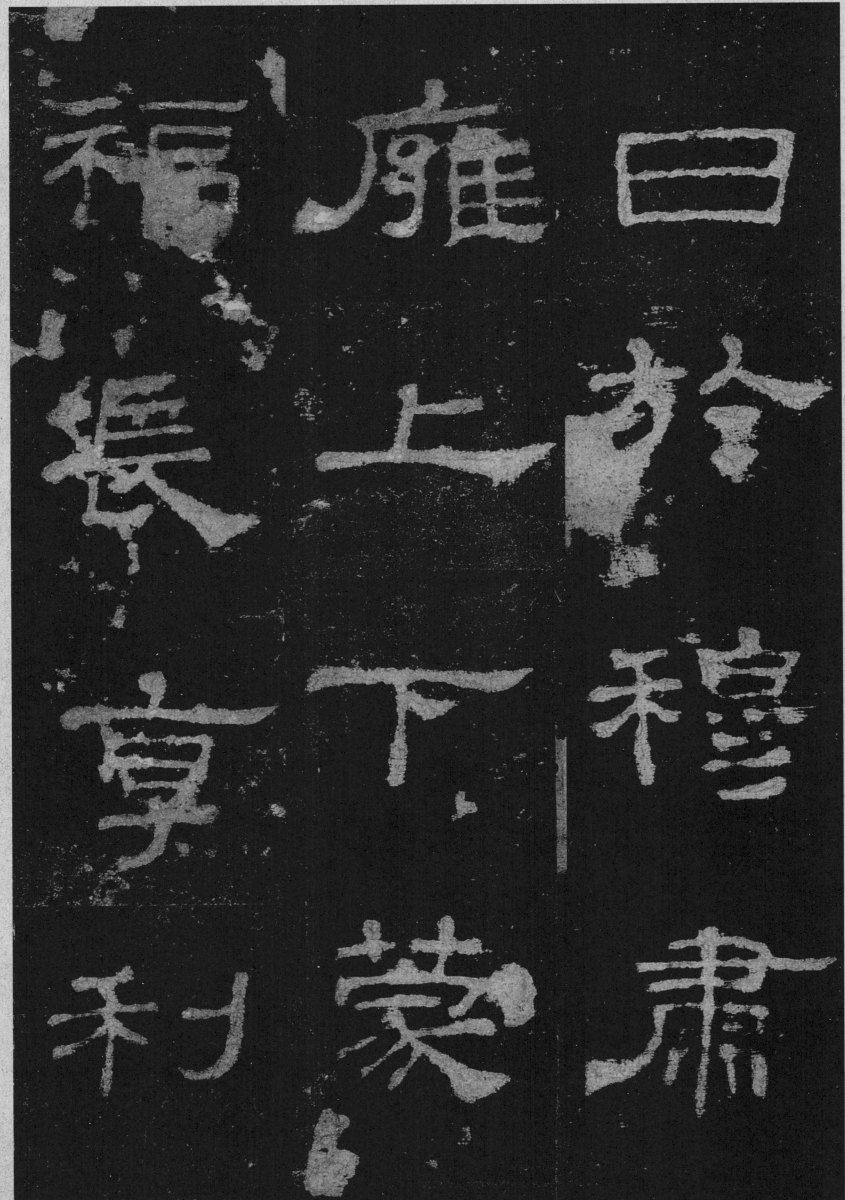

日于穆肅 雍上下蒙 福長亨利

日於穆皇
雍上下肅
福張享蒙
利享蒙利

82

贞

与

天

无

极

君

史

缮

后

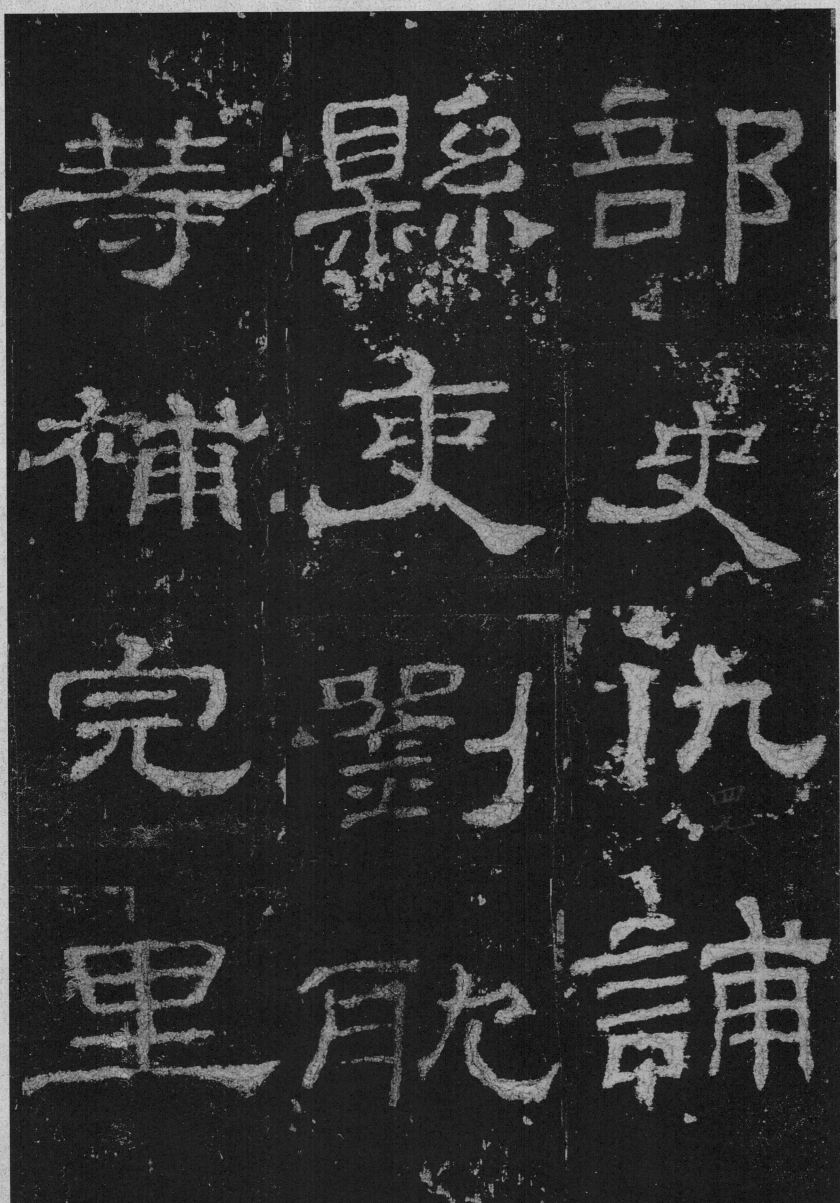

部史仇诵　县吏刘眈　等补完里

部史仇诵　县吏刘眈　等补完里

84

中道之周

左廅垣坏

决作屋涂

氺　潢　色

南　西　惰

注　沐　通

城　重　大

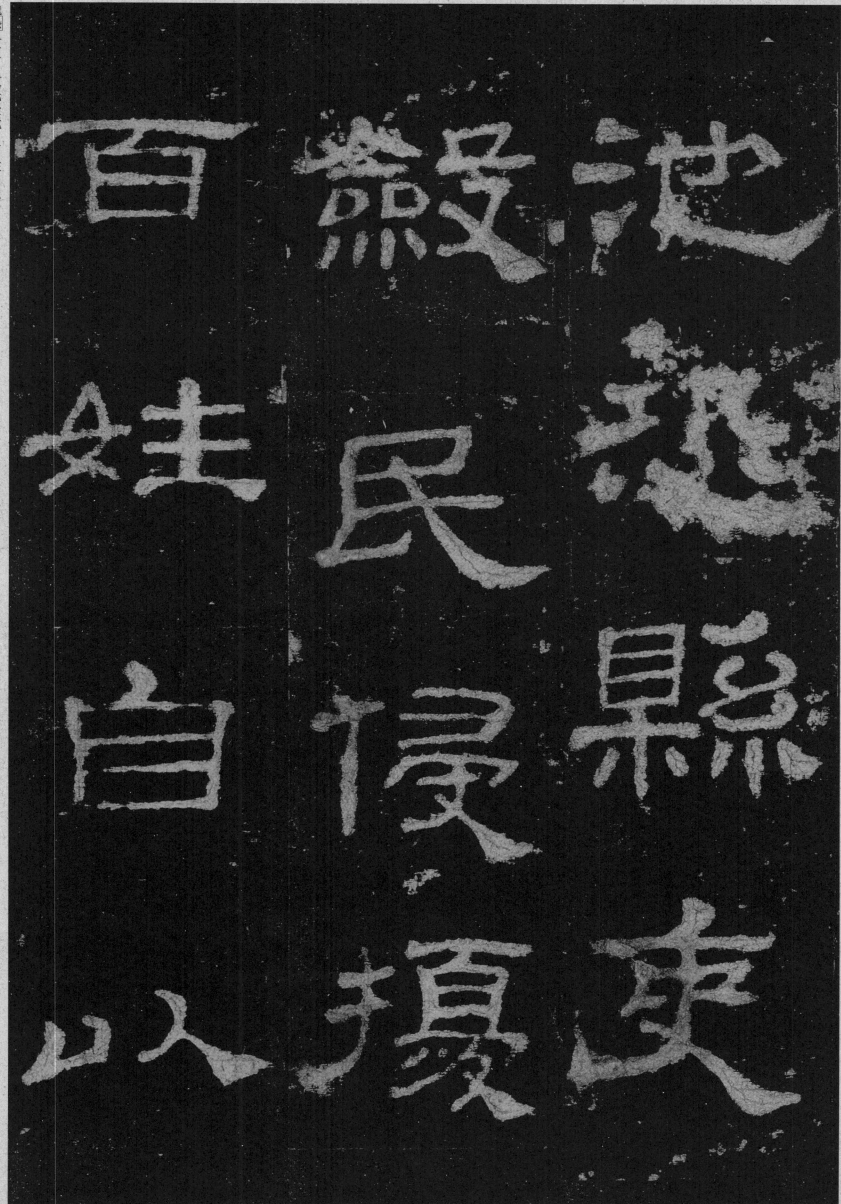

池恐縣吏

敛民侵扰

百姓自以

城池道濡

夫给令还

所敛民钱

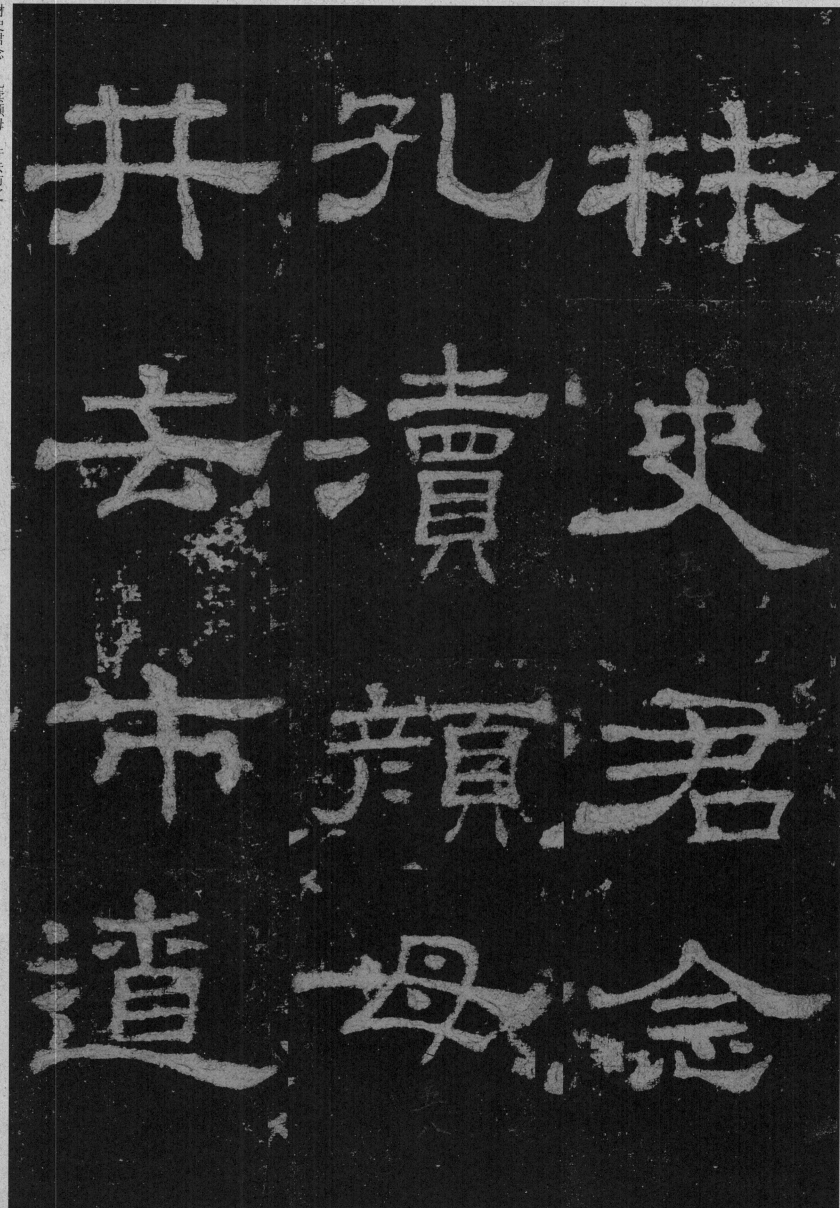

林史君念

孔渎颜母

井去市道

远百姓酤

香酒美

买不歳湯

百娃酤

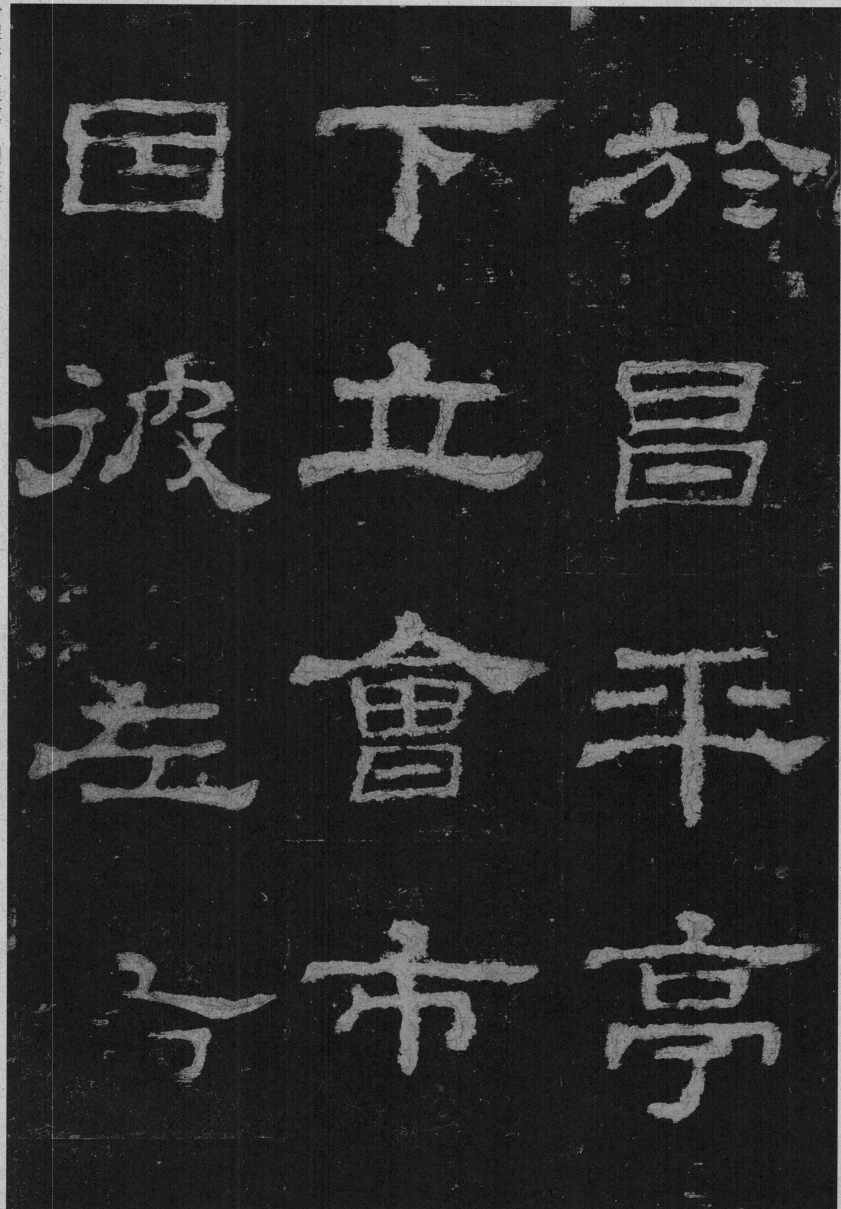

於昌平亭

下立会市

因彼左右

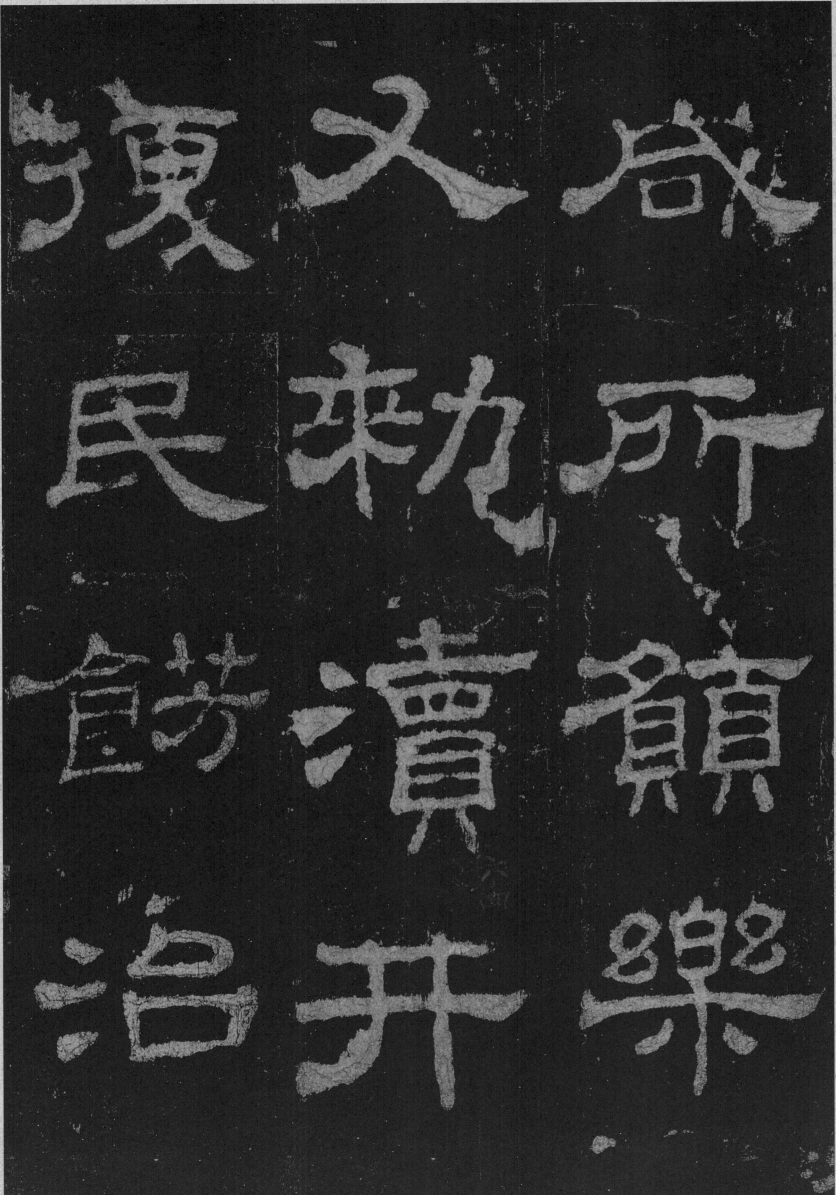

咸所
又所
復又顛
民勅賣樂
食飭瀆
治白开

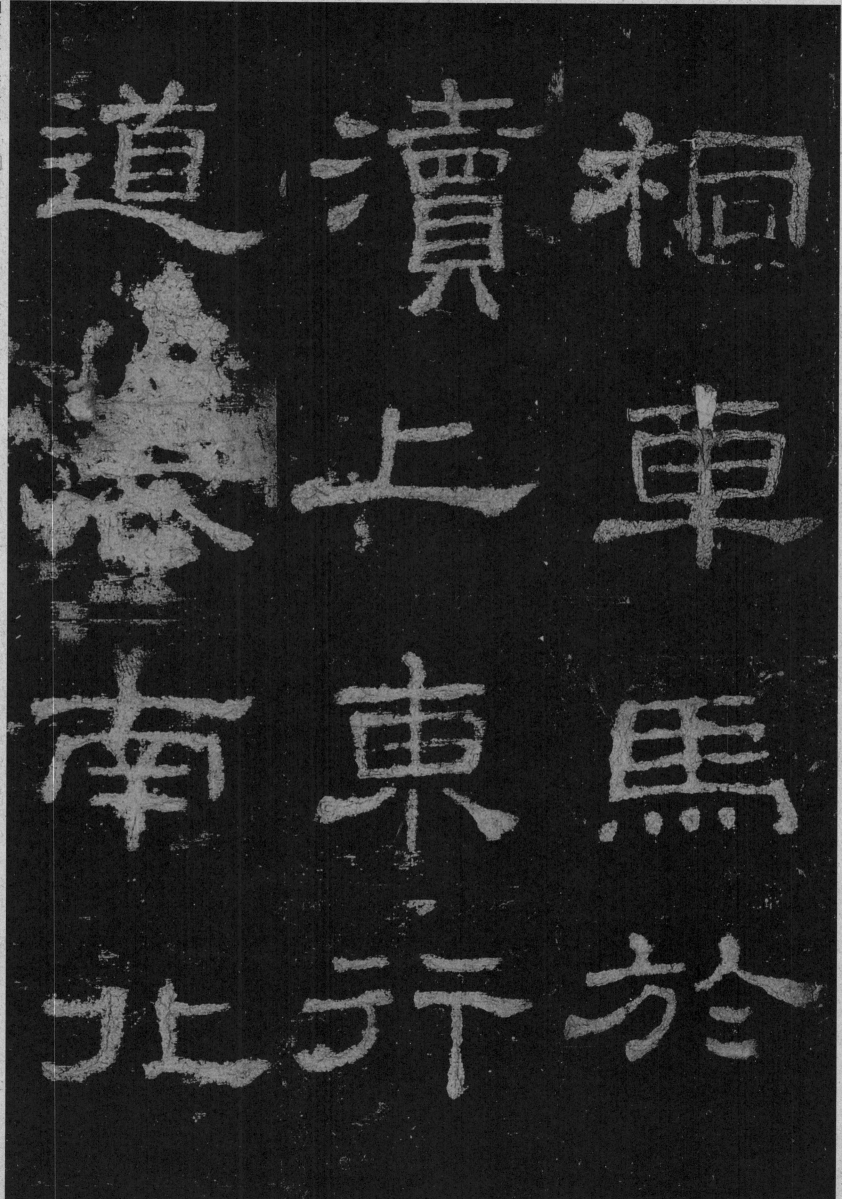

桐車馬於

賣上東行

道圖南北

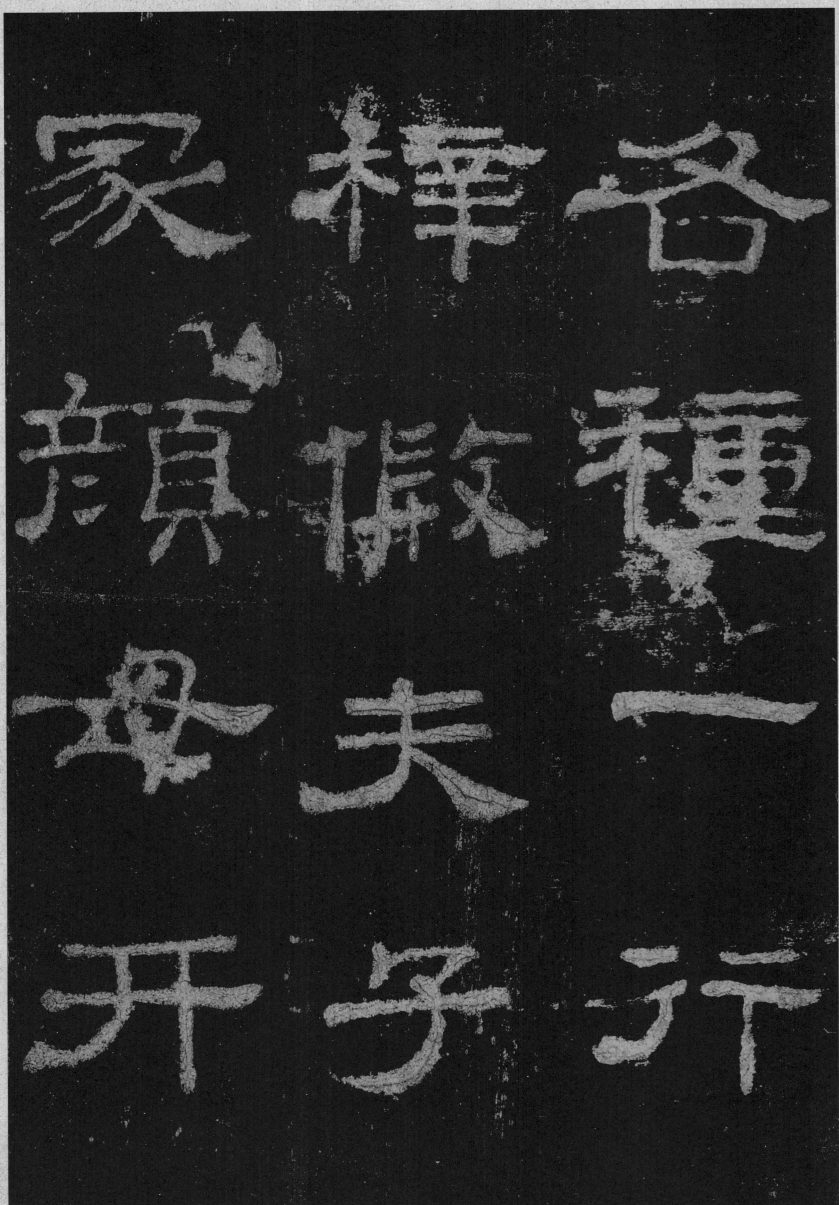

各种一行　梓假夫子
家颜母井

各种一行　梓假夫子　家颜母井

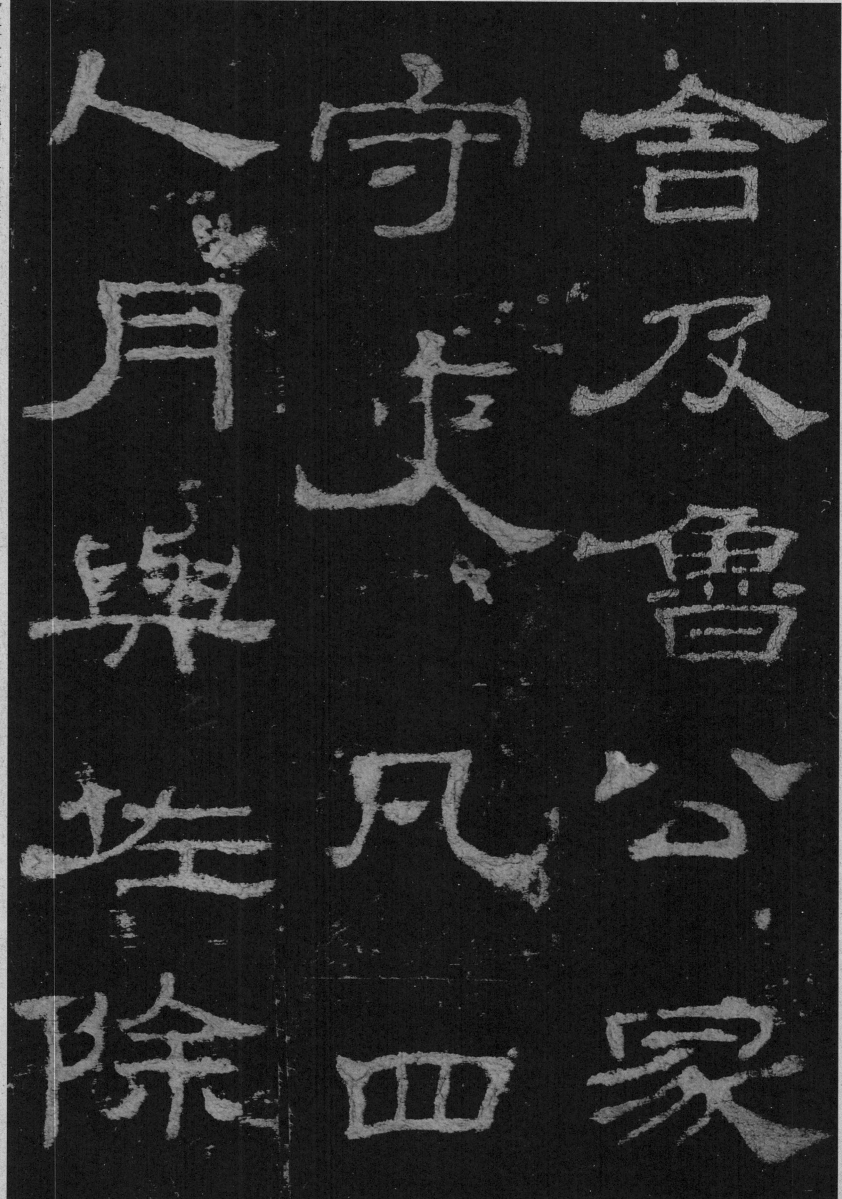

舍及鲁公家　守吏凡四　人月与佐除

舍及魯公

守吏凡

家

与

月

佐

除

四

图书在版编目（CIP）数据

史晨前后碑 / 王一帆编写. — 杭州：西泠印社出
版社，2013.7
（碑帖导临 / 江吟主编）
ISBN 978-7-5508-0853-9

Ⅰ. ①史… Ⅱ. ①王… Ⅲ. ①隶书—碑帖—中国—汉
代 Ⅳ. ①J292.22

中国版本图书馆CIP数据核字(2013)第161254号

碑帖导临 **史晨前后碑**

主　　编　江　吟
选题策划　许晓俊

特约编辑　袁卫民　郭楚楚　余信华

责任编辑　许晓俊

责任出版　李　兵

封面设计　王　欣

监　　制　戎珊琼

出版发行　西泠印社出版社

地　　址　杭州西湖文化广场32号　　（邮编310014）

经　　销　全国新华书店

设计制作　杭州典集文化艺术有限公司

印　　刷　杭州富春电子印务有限公司

开　　本　787×1092mm　1/8

印　　张　12

印　　数　0 001-3 000

书　　号　ISBN　978-7-5508-0853-9

版　　次　2014年1月第1版　第1次印刷

定　　价　55.00元

〔图版放大采用典集技术〕